캘리그라퍼 **박 효 지**

원광대학교 산업디자인과 졸업.
친절하고 세심하게 코치하는 책『캘리그라피 쉽게 배우기』시리즈로
캘리그라피 열풍을 일으키고 대중화에 앞장서 온 대한민국 대표 캘리그라퍼.
지은 책으로는『캘리그라피 쉽게 배우기』『따라 쓰며 쉽게 배우는 캘리그라피』『실전 캘리그라피 : 파이널 레슨북』과
엽서책『당신의 손글씨로 들려주고 싶은 말 : 핑크 에디션』만년 달력『달콤한 아침 포근한 저녁』등이 있다.
현재 네이버 캘리그라피 분야 1위 [캘리그라피 글꼴]카페 커뮤니티를 운영중이다.

수상 경력

· 2011 디자인어워드 캘리그라피 부문 우수상 수상
· 2013 mbc 슬로건 디자인 좋은친구상 수상
· 2019 대통령 직속 3.1운동 및 대한민국 임시정부 수립 100주년 국민참여 기념사업 선정
· 2021 제7회 한글창의 산업, 아이디어 공모전 장려상 수상

**붓펜 캘리그라피를
조금 더 쉽고 즐겁게 배우기 위한 팁은 이곳에서!**

붓펜 캘리그라피를 누구나 쉽고 재미있게 독학으로 배울 수 있도록 교육 영상이 함께 제공됩니다.
캘리그라피 독학 커뮤니티 [캘리그라피 글꼴]에 들어오시면 누구나 영상과 함께 캘리그라피를 배우실 수 있으며,
외롭게 혼자 즐기는 독학 취미가 아니라 카페 회원들과 소통을 통해 용기와 즐거움을 공유하실 수 있습니다.

네이버카페 〈캘리그라피 글꼴〉 https://cafe.naver.com/glecole

글꼴 유튜브 채널

· 블로그 https://blog.naver.com/glecole1　　· 홈페이지 www.glecole.com　　· 인스타그램 calli_glecole　　· 유튜브 채널 https://www.youtube.com/@calli_glecole

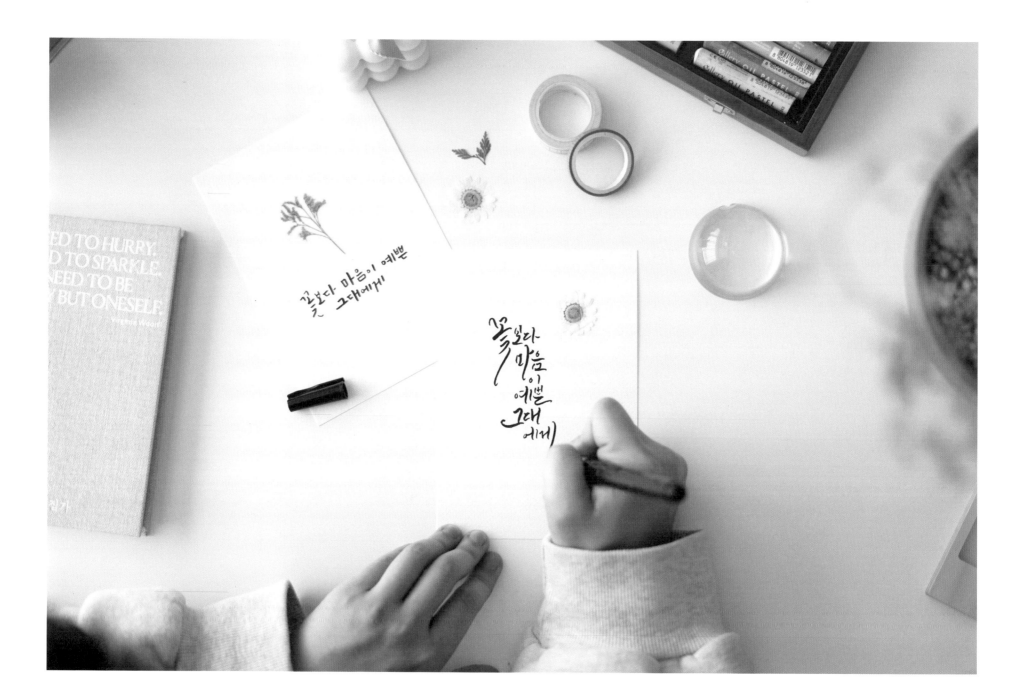

붓펜으로
쉽게 배우는

BRUSH PEN CALLIGRAPHY

한글 캘리그라피

| 작가의 말 |

음악을 연주하는 다양한 악기가 있듯이 캘리그라피에도 다양한 재료가 있습니다.
캘리그라피의 대표적인 재료에는 붓, 딥펜, 붓펜이 있는데요.
음악을 연주하는 악기에 따라 고유한 특성과 매력이 있듯이
캘리그라피도 도구에 따라 각각의 매력을 가지고 있습니다.

이 책에서 다루고자 하는 붓펜은
붓글씨와 같은 필압을 이용하여 서체를 다양하게 표현하면서도
붓보다는 가볍고 공간의 제약 없이 표현할 수 있어 언제 어디서든 연습이 가능한 장점이 있습니다.

이 교재는 캘리그라피 글꼴아카데미에서 자체적으로 개발한 다양한 서체 중
붓펜으로 표현하기 쉬운 서체 6가지를 선택하여 강의를 하고자 합니다.
손재주가 없는 사람, 악필인 사람, 누구나 쉽게 따라 쓰며 붓펜의 감각을 익힐 수 있도록 하였습니다.
교재를 따라 쓰다 보면 오로지 글씨에만 집중하여
시간이 훌쩍 지나도 모른 채 몰두하고 있는 자신을 발견할 수 있을 것입니다.

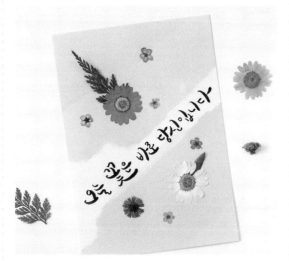

동글체 23p

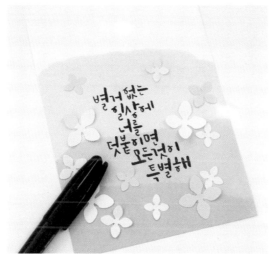

몽글체 37p

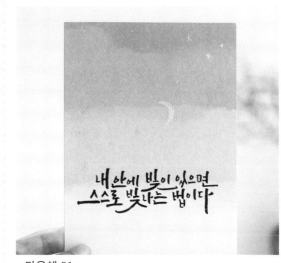

마음체 51p

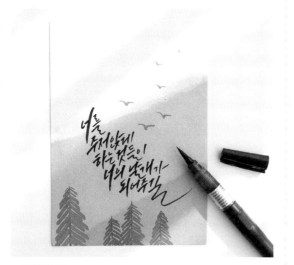

달빛체 65p

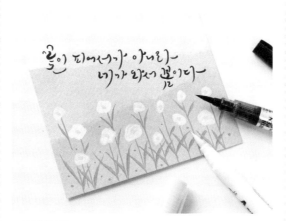

봄날체 79p

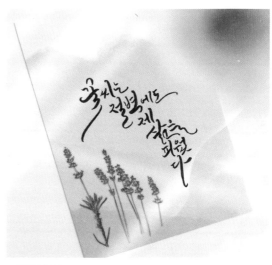

흘림체 93p

intro

1. 붓펜 캘리그라피 재료 소개

◢ 붓펜 종류

붓펜은 크게 **스펀지닙**과 **브러쉬닙** 2가지 종류로 나누어집니다.

스펀지닙(경필) : 굵기에 따라 2가지 타입으로 나누어집니다. 붓모가 갈라지지 않고 싸인펜보다 부드러운 스펀지같은 소재로 이루어져 필압 조절이 쉽고 초보자도 손쉽게 사용할 수 있습니다.

브러쉬닙(모필) : 실제 붓으로 쓴 듯한 느낌으로 표현할 수 있어 얇은 선과 굵은 선, 거친 선 등 다양한 선 연출이 가능합니다. 다만 스펀지닙에 비해 다루기가 어려워 연습이 필요합니다.

스펀지닙(경필)　　　　　스펀지닙의 선 표현

브러쉬닙(모필)　　　　　브러쉬닙의 선 표현

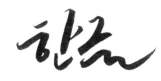

◀ 다양한 브랜드의 붓펜

1) 쿠레타케 붓펜

쿠레타케 브러쉬펜(모필)
가장 많이 사용하는 붓펜으로 잉크를 눌러쓰는 것이 특징이며,
잉크가 마르면 물에 번지지 않습니다. 잉크가 먹물과 흡사합니다.

쿠레타케 캄비오(모필)
누를 필요 없이 잉크가 알아서 나오는 것이 특징이며,
브러쉬펜보나 붓모가 조금 더 짧고 굵은 특징이 있습니다.

쿠레타케 비모지(모필, 경필)
'아름다운 문자'라는 뜻인 비모지 붓펜은 수성안료가 들어있으며,
경필로는 극세, 세필, 중, 대 4가지 굵기로 나뉘며,
모필로는 중 사이즈 1가지가 있습니다

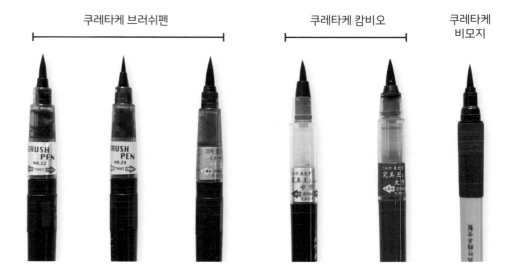

쿠레타케 브러쉬펜 쿠레타케 캄비오 쿠레타케 비모지

2) 모나미 붓펜

모나미 붓펜(경필)
우리나라 대표 브랜드로 지방 쓰는 붓펜으로 유명합니다.
경필로 이루어져 있으며 사용 용도에 따라 세씸, 드로잉, 일반 붓펜으로
나뉘며 펜촉의 탄성과 그기기 디급니다.

모나미 리얼 브러쉬펜(모필)
모필 타입으로 만들어진 붓펜으로 일본 붓펜에 비해 가격이 저렴하여
가성비가 좋은 붓펜입니다. 잉크를 눌러 사용하며 힘의 강도나 쓰는 각도에 따라
부드러운 표현부터 생동감있는 표현까지 가능합니다.

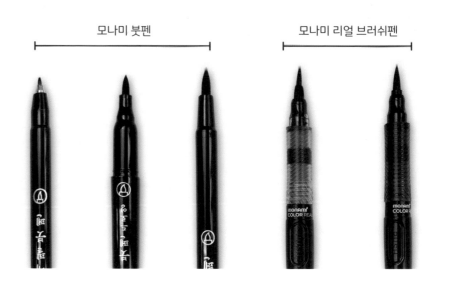

모나미 붓펜 모나미 리얼 브러쉬펜

3) 펜텔 붓펜

펜텔 초심자 붓펜(모필)
가볍게 시작할 수 있는 초심자용 모필 붓펜으로 붓끝의 길이가 짧아 사용하기 쉬운 것이 특징입니다.
경조사 봉투에 이름 쓰기 좋은 붓 길이로 잉크가 빠르게 마릅니다.

펜텔 속건 붓펜(모필)
쓰고 바로 만져도 묻지 않을 정도로 빨리 마르고 번지지 않아 물과 빛에 강한 잉크 입니다.
빠르게 건조되어 종이 뒷면에 잉크가 잘 비치지 않습니다.

펜텔 붓펜(모필)
고품질 나일론 모로 섬세하면서도 부드러운 필기감이 특징입니다. 붓모의 탄력과 내구성이 뛰어납니다.
붓끝이 엉망이 되어도 60도 ~ 80도의 뜨거운 물에 1~2분 담갔다가 빼면 붓끝이 원래대로 돌아옵니다.

초심자 붓펜 속건 붓펜 펜텔 붓펜

4) 제노 붓펜(경필)

국내 최초 생잉크 타입으로 오랜 시간 사용이 가능한 붓펜입니다.
필압 조절이 쉬운 탄력 있는 스펀지닙으로 3가지 굵기 중 선택하여 사용할 수 있습니다.
생잉크 타입은 일반 붓펜보다 2~3배 이상 오래 쓸 수 있는 장점이 있습니다.
무엇보다 가격이 저렴하고 접근성이 좋아 누구나 부담 없이 캘리그라피를 경험 해보기 좋은 경필타입 붓펜입니다.

가는 붓펜 중간 붓펜 굵은 붓펜

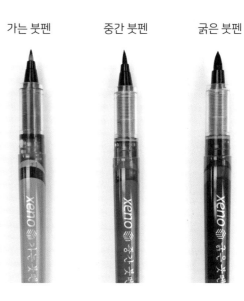

◀ 그 외 다양한 붓펜

그 외에도 다양한 브랜드의 붓펜이 시중에 많습니다. 그중 몇 가지를 소개해 드리겠습니다.

- **동아 붓펜** : 수성잉크를 사용한 속건성 붓펜으로 아이들이 사용하기 안전하며, 필압에 따른 굵기 조절로 농담 표현이 가능합니다.
- **라인플러스 붓펜** : 저렴한 가격으로 부담없이 사용이 가능하고, 탄력 있는 스펀지닙으로 초보자도 손쉽게 필압 조절이 가능합니다.
- **제브라 후데사인 붓펜** : 물에 번지지 않고 변색되지 않는 카본잉크로 만들어졌습니다. 선 굵기가 가늘어 우편물 필기에 적합합니다.
- **쿠레타케 카부라(33호)** : 수성안료잉크가 들어있으며, 내구성이 뛰어나고 탄력성이 있어 부드러운 터치감이 있는 붓펜입니다.
- **모리스 명필붓펜** : 대나무를 닮은 바디와 2가지 굵기의 트윈 타입으로 되어있습니다. 물에 강한 잉크를 사용하고 있어 물에 쉽게 번지지 않고, 오랜 시간이 지나도 바래지 않아 장기간 보존이 가능합니다.
- **플래티넘 보급형 붓펜** : 만년필 전문회사가 만든 붓펜으로 잉크 카트리지를 교환하는 방식의 부페입니다
- **다이소 붓펜(한자 연습용 붓펜)** : 두 자루에 1500원 이라는 저렴한 가격이 특징입니다. 간단하게 쓰기에는 나쁘지 않지만 다른 붓펜보다 사인펜 같은 느낌이 듭니다.
- **보쿠운도(묵운당) 붓펜** : 먹을 전문으로 만드는 회사에서 만든 붓펜으로 진짜 먹물을 넣었으며, 건조 뒤 물에 닿아도 번지지 않습니다. 먹물이 모필에 흡수가 잘 되어 굵기 조절을 자유자재로 구사할 수 있습니다.

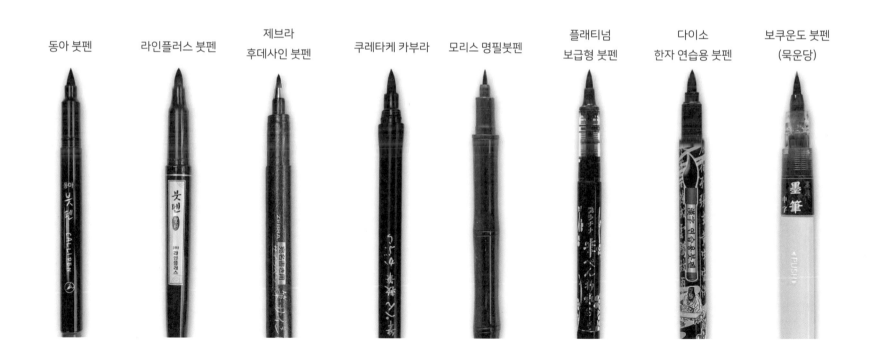

| 동아 붓펜 | 라인플러스 붓펜 | 제브라 후데사인 붓펜 | 쿠레타케 카부라 | 모리스 명필붓펜 | 플래티넘 보급형 붓펜 | 다이소 한자 연습용 붓펜 | 보쿠운도 붓펜 (묵운당) |

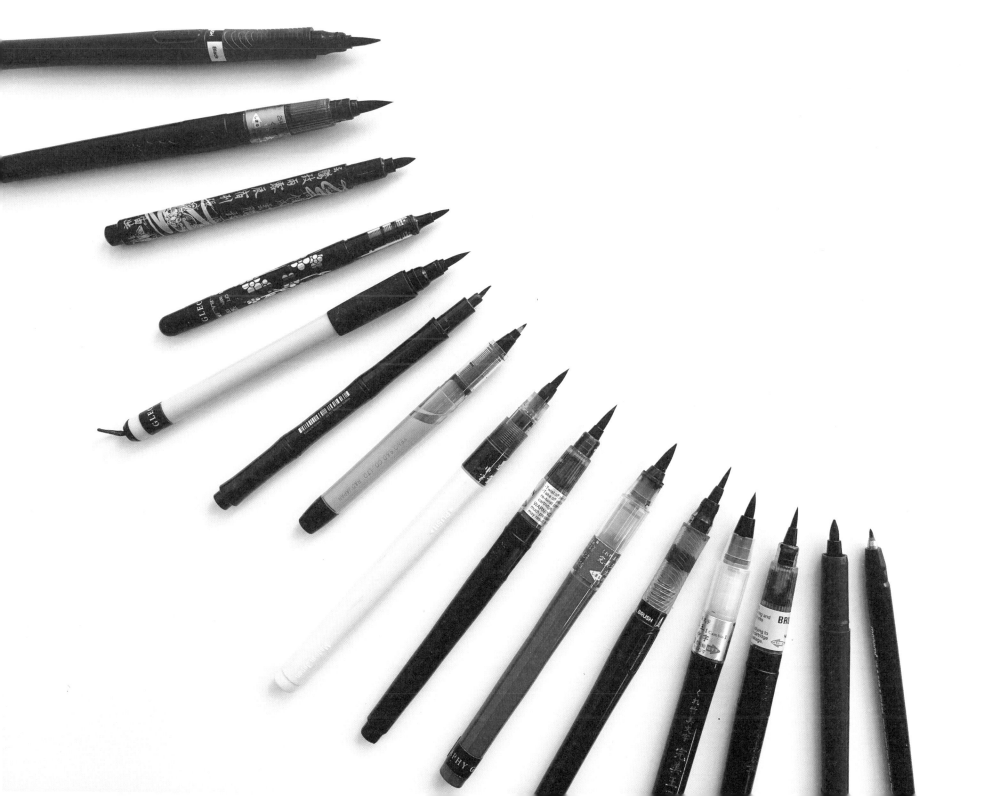

2. 붓펜 잡는 법

기본자세와 더불어 서체의 특징에 따라 변화하는 붓펜을 잡는 다양한 각도를 익혀보세요.

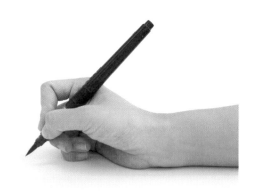

기본자세 (옆에서 본 모습)

붓끝이 너무 세워지지 않도록 편안하게 잡아주세요.

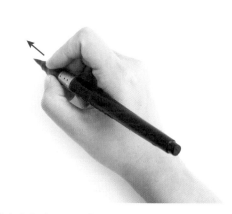

기본자세 (위에서 본 모습)

붓끝 방향이 시계방향 10~11시 방향을 가리키도록 잡아주세요.

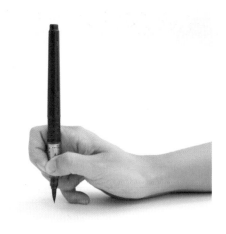

얇은 선을 표현할 때

붓끝이 수직이 되도록 새끼손가락으로 지지하면서 붓을 수직으로 세워 잡아주세요.

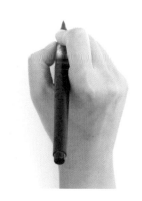

붓끝을 12시 방향으로 기울인 경우

붓끝이 12시 방향을 가리키도록 붓에 각도를 조절해 주세요.

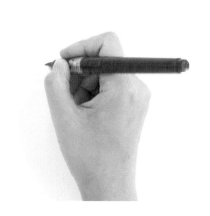

붓끝을 9시 방향으로 기울인 경우

붓끝이 9시 방향을 가리키도록 붓에 각도를 조절해 주세요.

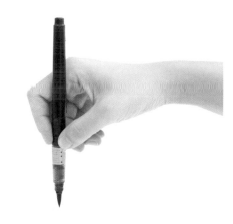

잘못된 자세

손을 책상 위에 지지하지 않고 붓을 수직으로 잡아 손을 들고 있는 경우.

3. 글씨체 특징 파악하기

1) 글자의 비율

받침이 있는 글씨의 경우 받침의 위치에 따라 글씨체의 분위기가 달라집니다. 따라서 글씨체를 배우기 전 글씨가 어떤 비율로 되어있는지 파악하는 것이 중요합니다.

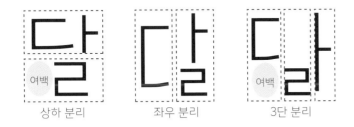

■ **상하 분리**

받침이 크고 여백이 넓은 것이 특징입니다. 문장을 썼을 경우 여백이 많이 생기게 됩니다.

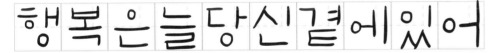

■ **좌우 분리**

초성 자음이 모음에 따라 비율이 크게 변하며, 여백이 없어 덩어리를 표현하는 **캘리그라피 서체에서 많이 볼 수 있습니다.**

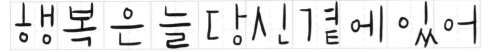

■ **3단 분리**

흔하지는 않지만 독특한 특징을 반복적으로 표현하고자 할 때 많이 사용합니다.

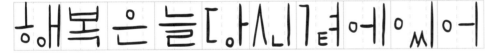

2) 자음의 다양한 비율

자음은 초성, 종성에 따라 또는 모음이 세로획인지 가로획인지에 따라 비율을 자유롭게 조절할 수 있어야 합니다.

■ **자음의 비율이 동일한 경우**
획 수에 따라 글자마다 높낮이, 넓이가 다양합니다.

내 인생의 봄날은 언제나 지금

■ **자음의 비율이 다양한 경우**
공간의 크기를 정해놓고 크기에 맞게 자음의 비율을 조절하여 글씨의 크기가 일정합니다.

내 인생의 봄날은 언제나 지금

3) 장체와 평체

세로로 긴 형태의 글자를 장체, 가로로 긴 형태의 글자를 평체라고 합니다.

장체

■ **장체로 표현한 문장**

내 인생의 봄날은 언제나 지금

평체

■ **평체로 표현한 문장**

내 인생의 봄날은 언제나 지금

4. 문장의 공간 활용

붓펜을 배우기 전에 알아둬야 할 문장의 공간 활용!

반듯하게 노트 필기하듯 써 내려간 글씨는 누구나 훈련 없이 표현할 수 있습니다.
하지만 글자와 글자 사이의 공간을 활용하여 하나의 완성도 있는 문장을 표현하는 것은 많은 연습을 통해 익혀야만 할 수 있습니다.
문장의 덩어리감을 잘 연출하여 풍성하고 다양한 느낌의 작품을 만들 수 있습니다.

공간 활용이 없는
작품 스타일

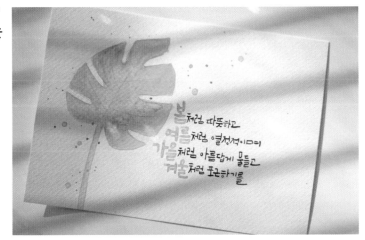
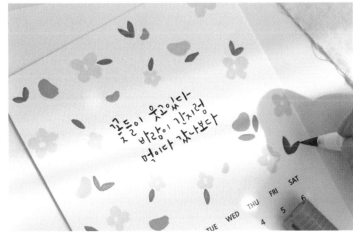

공간 활용이 있는
작품 스타일

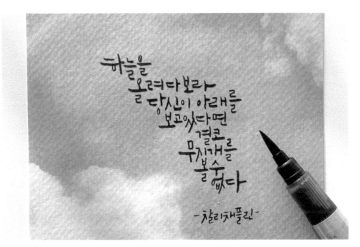
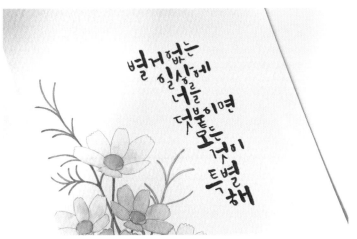

◢ 공간 활용 연습방법 약 15자 내외로 이루어진 짧은 문장으로 연습해 주세요.

step1

짧은 문장을 한 줄로 노트에 써주세요.
그다음 강조하고자 하는 부분에 **강, 중, 약으로 체크한 후 줄바꿈 위치를 표시**해 주세요.
이때 강, 중, 약의 경우 문장을 해석하는 사람에 따라 강조하고자 하는 것이 다를 수 있습니다.
정답이 정해져 있는 것이 아니므로 자유롭게 표현해 주세요.
줄바꿈 표시는 가독성을 위해 띄어쓰기와 글자 수를 고려해 주세요.

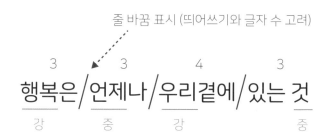

줄 바꿈 표시 (띄어쓰기와 글자 수 고려)

step2

줄 바꿈 표시에 맞게 글자를 배열해 주세요.
이때, 세로획 모음이 위아래가 서로 겹치지 않도록
지그재그로 배치합니다.

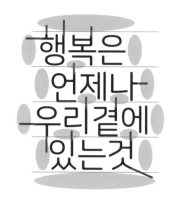

step3

글자와 글자 사이(자간)과 줄과 줄 사이(행간)를
최대한 바짝 붙여서 글씨를 쓰신 후
빈 영역에 강조하고자 하는 단어의 자음 또는
모음의 획에 선을 덧대어 연장해 보세요!

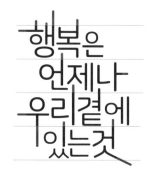

step4

step3를 조금 더 다듬는 과정으로
자간과 행간이 서로 톱니바퀴처럼 맞물리도록
공간을 좁혀 공간 활용을 극대화 합니다.

아래 주어진 글귀를 앞에서 배운 공간 활용 연습방법을 바탕으로 다양한 구도로 표현해 보세요!

1. 나누는 기쁨 커지는 사랑
2. 꽃길만 걷는 한 해 되세요
3. 너는 여전히 반짝이고 있어
4. 오늘 당신은 행복이 어울려요

공간 활용 모범답안

앞서 주어진 과제의 문장을 다양한 구도로 표현해 보셨나요?
그렇다면 모범답안을 통해 어떻게 표현되었는지 따라 쓰면서 부족한 부분을 다시 한번 체크해 보세요!

1. 나누는 기쁨 커지는 사랑

2. 꽃길만 걷는 한해 되세요

3. 너는 여전히 반짝이고 있어

4. 오늘 당신은 행복이 어울려요

5. QnA 자주 하는 질문

Q 붓펜 왕초보가 처음 사용하기에 좋은 붓펜을 추천해 주세요.

A 사용하기에 좋은 붓펜은 따로 없습니다. 어떤 글씨체를 어떤 목적으로 어떤 곳에 사용하느냐에 따라 추천할 수 있는 붓펜이 달라지기 때문입니다.
다만 왕초보가 조금 다루기 쉬운 붓펜이라면 경필 형태의 붓펜입니다. 다이소에서 파는 경필 타입 모나미 붓펜 또는 제노 붓펜을 사용해서 다루어 보신 후에 조금 더
완성도 높은 글씨체를 구사하고 싶다면 그때 모필을 사용해 보시는 것은 어떨까요?

Q 모필을 쓰다가 갈라지면 어떻게 하면 될까요?

A 붓펜의 브랜드에 따라 뜨거운 물에 1~2분 담갔다 빼면 붓끝이 돌아오는 때도 있습니다. 만약 돌아오지 않는다면 갈라진 붓펜은 재생이 어려울 듯합니다.

Q 모필의 털이 몇 가닥 삐져나오면 그거 잘라도 돼요?

A 뚜껑을 닫을 때 붓모가 걸려서 뒤로 꺾이면 모필이 삐져나올 수 있습니다. 우선 뚜껑을 닫을때 붓모를 잘 모아서 조심히 넣어주시길 바랍니다.
만약 삐져나왔을 경우 가위로 붓모의 시작 부분에 최대한 가깝게 잘라주세요. 어중간하게 자르면 글씨를 쓸 때 선하나가 계속 표현될 수 있습니다.

Q 종이는 아무거나 써도 되나요?

A 대체로 붓펜은 종이를 크게 타지 않는 편입니다. 웬만한 종이에는 무난하게 써지는 편이에요.
다만 농도가 묽은 붓펜일 경우 재생지에 쓰게 되면 살짝 번질 수 있어요. 그런 붓펜일 경우에는 쓰시기 전에 테스트해 보길 추천해 드립니다.

Q 악필도 교정이 될까요?

A 참 어려운 질문인데요,, 악필이라는 것은 펜스 습관을 바꾸어 하는 것이기 때문에 단시간에 쉽게 교정하기 어려운 부분입니다.
하나의 글씨체를 꾸준하게 연습하셔서 계속 활용하신다면 펜글씨도 좋아질 거라 봅니다~!

Q 붓펜 보관은 어떻게 하는 게 좋나요?

A 붓펜은 강한 힘에 눌릴 때 잉크가 샐 수 있으니, 하드케이스에 보관하길 추천합니다.
또한 붓펜 잉크가 마르지 않도록 붓펜을 연습하지 않는 동안에는 오랫동안 뚜껑을 열어두지 마세요~

Q 붓끝이 무뎌졌을 땐 어떻게 해야 하나요?

A 붓펜도 오래 사용하게 되면 붓끝이 마모되어 뾰족했던 끝부분이 둥글게 됩니다. 따라서 얇고 정교한 표현이 어려워질 수 있어요.
다시 붓끝을 뾰족하게 만들 수는 없으므로 마모된 붓펜은 섬세한 표현을 하지 않아도 되는 서체에서만 활용해 주세요.

동글체

\# 밝은 \# 부드러운

동글체

사용하기 좋은 붓펜
모나미 리얼 브러쉬펜(모필), 쿠레타케 붓펜(25호), 보쿠운도 붓펜

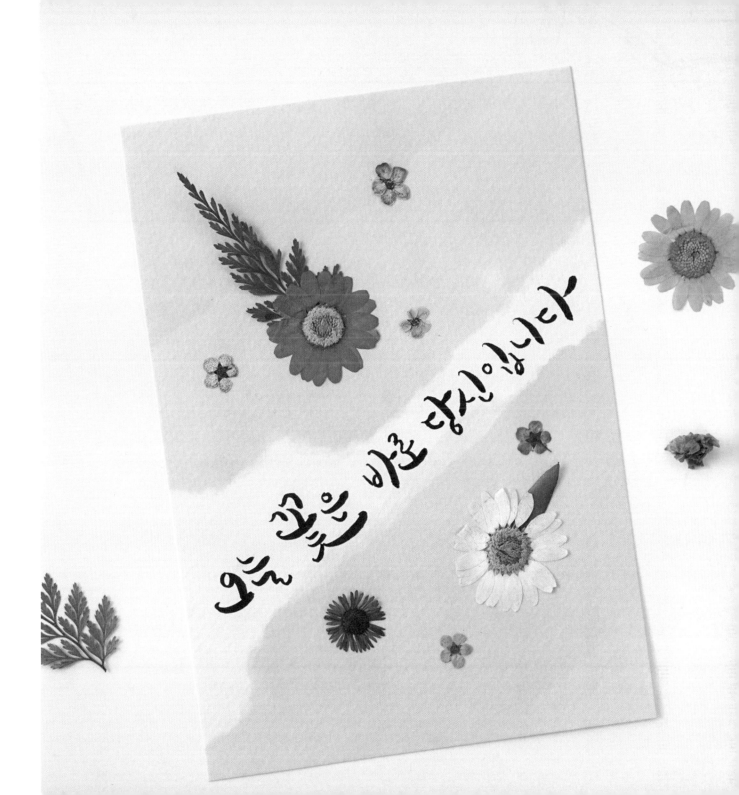

선 연습

글씨체의 특징이 적용된 선 연습을 통해 손에 붓펜의 감각을 익혀보세요.

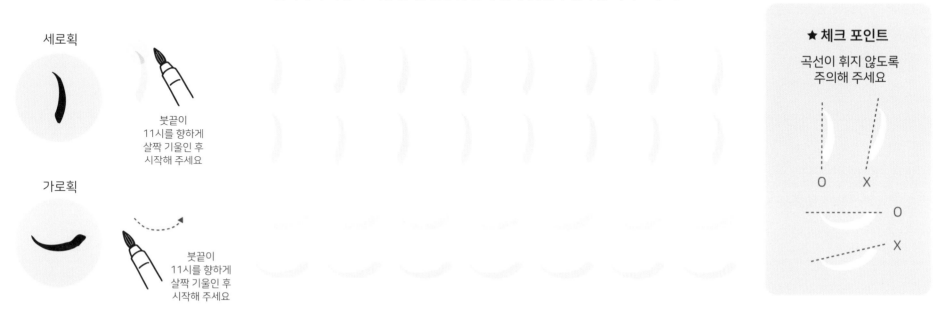

세로획

붓끝이
11시를 향하게
살짝 기울인 후
시작해 주세요

가로획

붓끝이
11시를 향하게
살짝 기울인 후
시작해 주세요

★ 체크 포인트

곡선이 휘지 않도록
주의해 주세요

O X

O

X

| 글씨체 특징 | 글씨체의 모든 가로획 곡선이 위로 향하여 웃는 입 모양처럼 밝은 느낌이 드는 서체입니다. 곡선을 표현할 때 점점 굵어지는 부분과 둥글리듯 표현한 선처리로 글씨체를 부드럽게 표현해 주세요.

(*자음의 모서리가 각지거나 직선이 되어 날카로워 보이지 않도록 주의하여 연습해주세요)

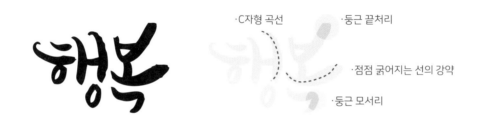

·C자형 곡선 ·둥근 끝처리

·점점 굵어지는 선의 강약

·둥근 모서리

자음·모음 연습

글씨체의 특징을 이해하였다면, 특징에 맞는 자음과 모음의 형태를 충분히 연습하여 손에 익도록 하세요.

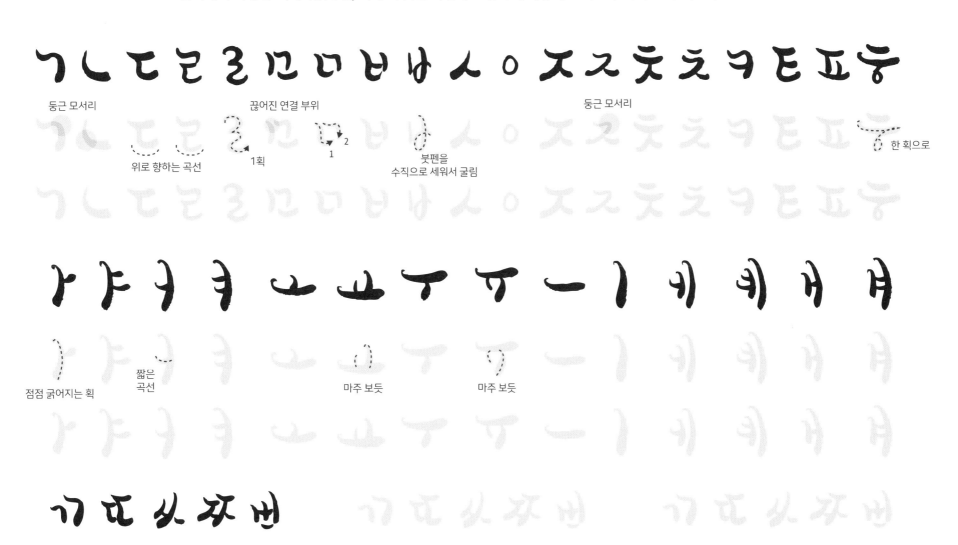

간단한 단어 연습을 통해 앞서 배운 자음과 모음이 어떻게 표현되는지 익혀보세요.

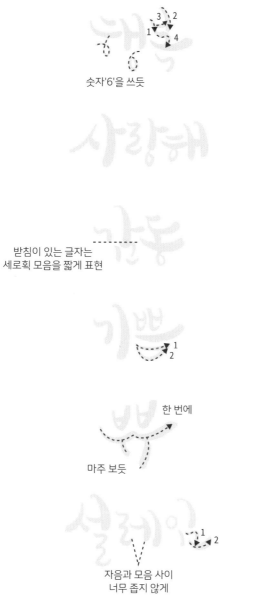

숫자'6'을 쓰듯

받침이 있는 글자는
세로획 모음을 짧게 표현

한 번에

마주 보듯

자음과 모음 사이
너무 좁지 않게

다양한 문장을 통해 동글체를 반복적으로 연습하여 손에 감각을 익혀보세요.

ㅇ

괜찮아 다 잘될 거야

괜찮아
다
잘될거야

행복은 생각보다 가까이 있다

부모님 은혜에 감사합니다

부모님
은혜에
감사
합니다

○

내 가슴에 활짝 핀 그대라는 꽃

| 받아쓰기 과제 | 글씨체를 얼마나 이해했는지 중간 점검하는 시간입니다.
다음 페이지를 보기 전, 아래의 받아쓰기 문장에 동글체를 적용하여 직접 표현해 보세요!

1. 행복이 가득한 우리집
2. 알콩달콩 행복하자
3. 숲에서 놀고 별들과 춤춘다

과제 모범답안

앞에서 주어진 과제의 문장에 동글체를 적용하여 연습해 보셨나요?
글씨를 써보면서 어려웠던 부분을 모범답안을 통해 익히면 글씨체의 응용력이 더욱 좋아질 것입니다.

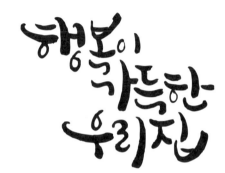

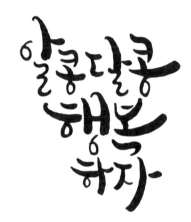

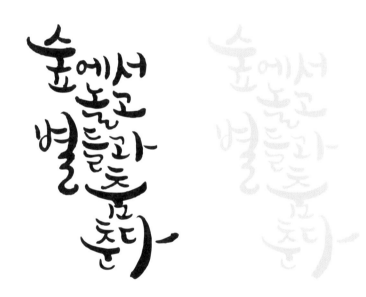

책갈피 만들기

원하는 글귀를 정하신 후 동글체로 충분히 연습을 하여 책갈피를 만들어 보세요.

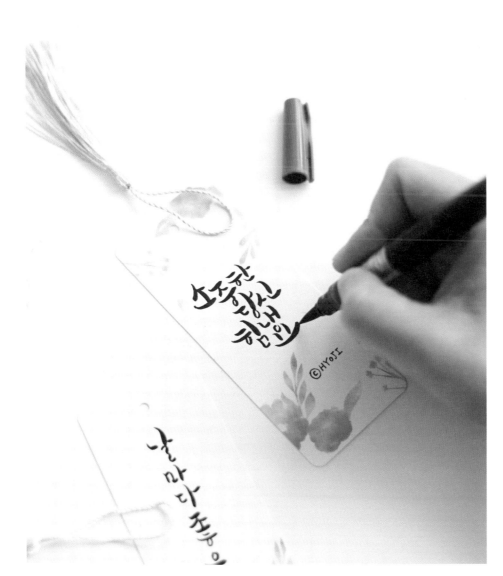

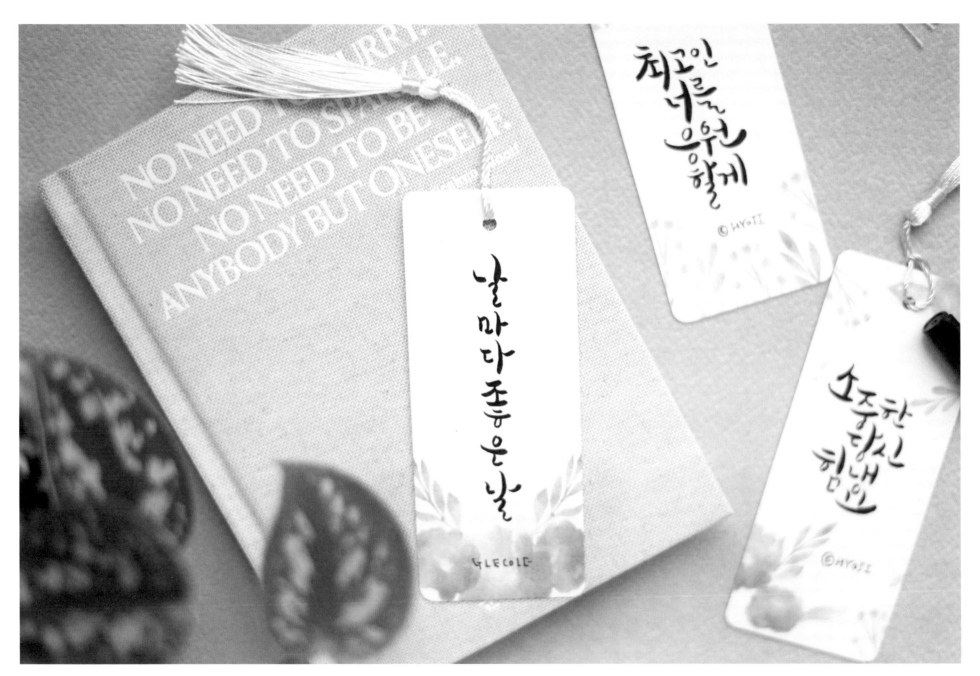

몽글체

#둥근　#귀여운

몽글체

사용하기 좋은 붓펜
제노 붓펜(대), 모나미 붓펜, 모나미 드로잉 붓펜

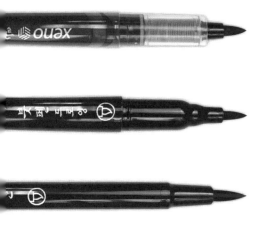

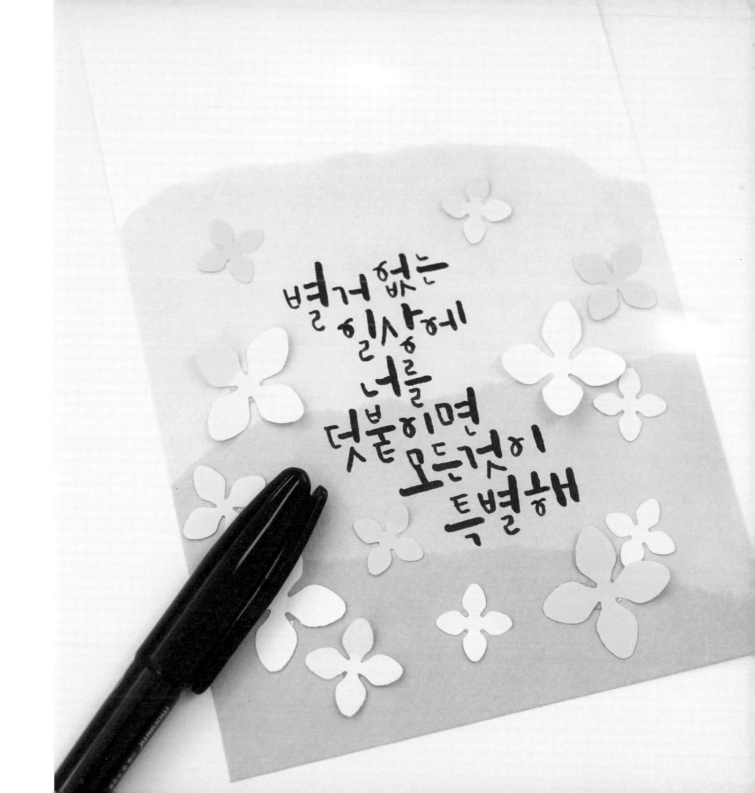

선 연습

글씨체의 특징이 적용된 선 연습을 통해 손에 붓펜의 감각을 익혀보세요.

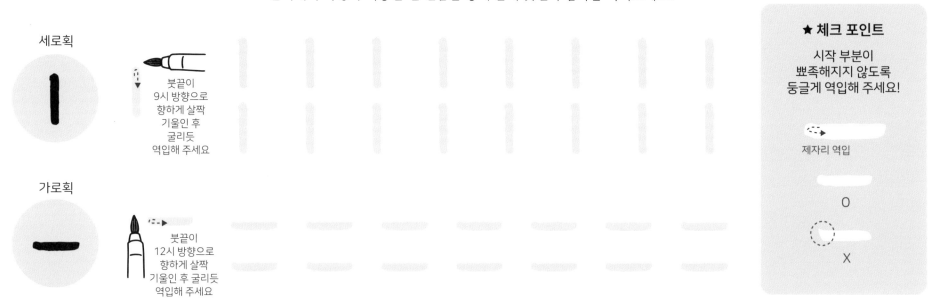

세로획

붓끝이 9시 방향으로 향하게 살짝 기울인 후 굴리듯 역입해 주세요

가로획

붓끝이 12시 방향으로 향하게 살짝 기울인 후 굴리듯 역입해 주세요

★ 체크 포인트

시작 부분이 뾰족해지지 않도록 둥글게 역입해 주세요!

제자리 역입

O

X

| 글씨체 특징 | 모음의 앞뒤 끝처리를 둥글게 표현하고, 자음의 크기가 크지 않으며 살짝 굴리듯 작고 귀엽게 표현한 것이 특징입니다. 자음은 얇게 모음은 굵고 짧게 글씨체에 강약을 표현해 주세요.

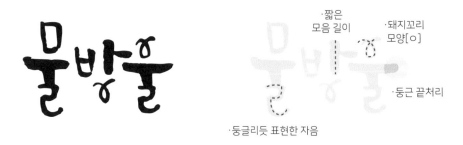

·짧은 모음 길이

·돼지꼬리 모양[ㅇ]

·둥근 끝처리

·둥글리듯 표현한 자음

자음 · 모음 연습

글씨체의 특징을 이해하였다면, 특징에 맞는 자음과 모음의 형태를 충분히 연습하여 손에 익도록 하세요.

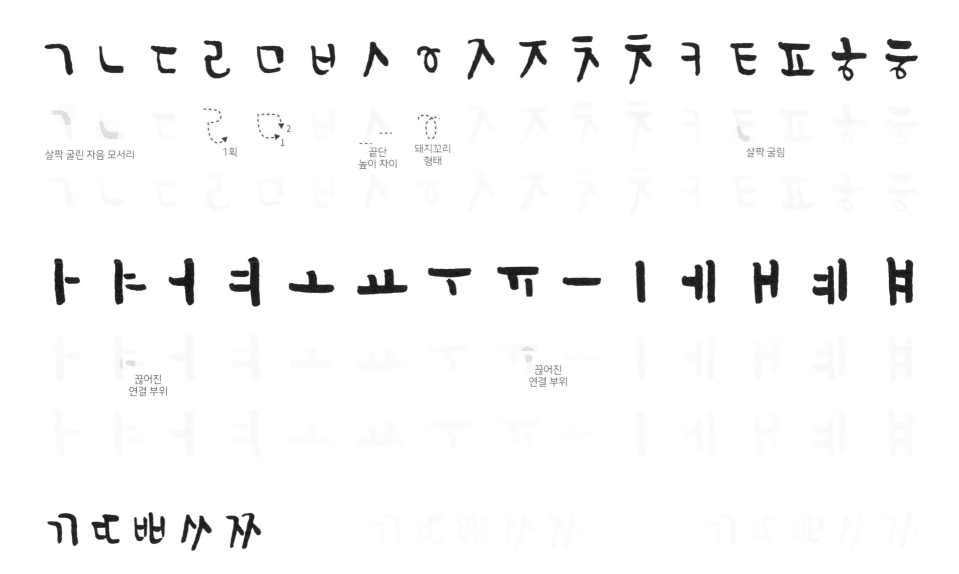

ㄱ ㄴ ㄷ ㄹ ㅁ ㅂ ㅅ ㅇ ㅈ ㅈ ㅊ ㅊ ㅋ ㅌ ㅍ ㅎ

살짝 굴린 자음 모서리

1획

끝단
높이 차이

돼지꼬리
형태

살짝 굴림

ㅏ ㅑ ㅓ ㅕ ㅗ ㅛ ㅜ ㅠ ㅡ ㅣ ㅔ ㅐ ㅖ ㅒ

끊어진
연결 부위

끊어진
연결 부위

ㄲ ㄸ ㅃ ㅆ ㅉ

간단한 단어 연습을 동해 앞서 배운 자음과 모음이 어떻게 표현되는지 익혀보세요.

동행

굴린 형태

곰돌이

1획

물방울

돼지꼬리
형태

고양이

짧고 굵은 모음

콩나물

넓은 간격

파인애플

문장 연습

다양한 문장을 통해 몽글체를 반복적으로 연습하여 손에 감각을 익혀보세요.

O

조금 쉬었다 가도 괜찮아

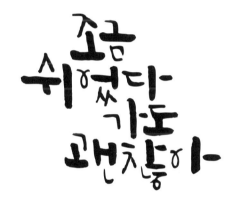

ㅇ

당신의 하루를 응원합니다

당신의
하루를
응원합니다

행복한 가정은 미리 누리는 천국이다

ㅇ

--

꿈꾸는 사람은 행복하다

--

ㅇ

별을 보는 동안은 어둠이 무섭지 않았다

별을 보는 동안은 어둠이 무섭지 않았다

| 받아쓰기 과제 | 글씨체를 얼마나 이해했는지 중간 점검하는 시간입니다.
다음 페이지를 보기 전, 아래의 받아쓰기 문장에 몽글체를 적용하여 직접 표현해 보세요!

1. 첫 번째 생일을 축하해
2. 우리 사랑하면 언제라도 봄
3. 햇볕이 뜨거운 날엔 시원한 그늘이 되어줄게

앞에서 주어진 과제의 문장에 몽글체를 적용하여 연습해 보셨나요?
글씨를 써보면서 어려웠던 부분을 모범답안을 통해 익히면 글씨체의 응용력이 더욱 좋아질 것입니다.

첫 번째
생일을
축하해

우리
사랑
하면
언제라도
봄

햇볕이
뜨거운 날엔
시원한
그늘이
되어줄게

엽서 만들기

원하는 글귀를 정하신 후 몽글체로 연습을 하여 감성 가득한 엽서를 만들어 보세요.

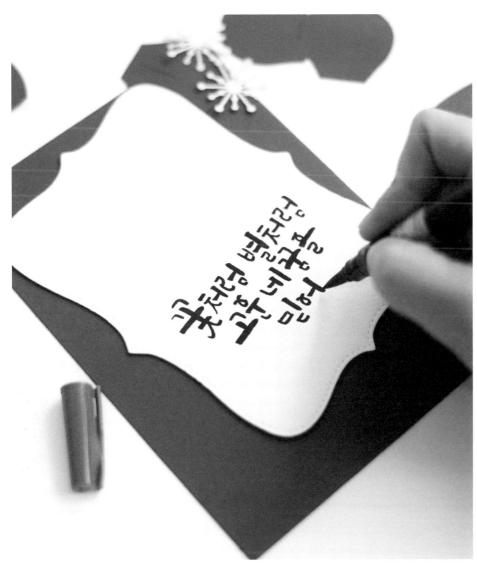

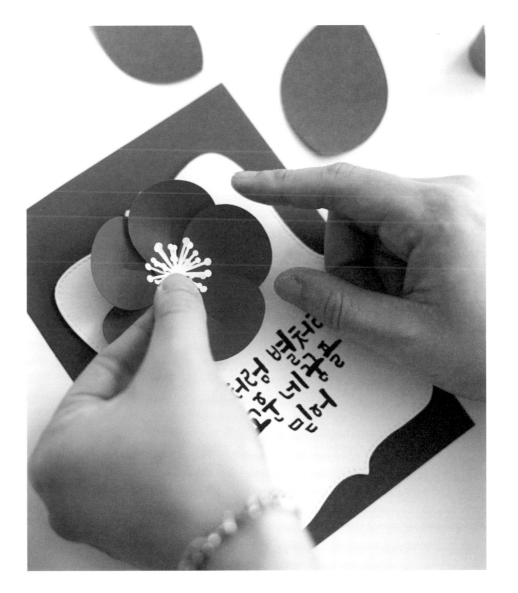

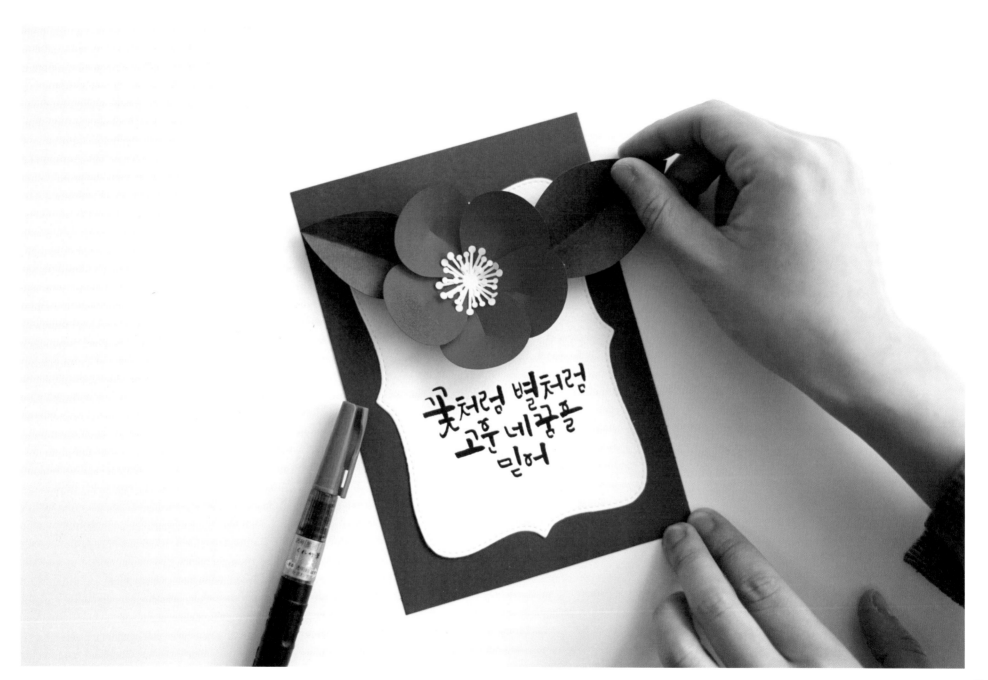

마음체

\# 반듯 \# 묵직한

마음체

사용하기 좋은 붓펜

모나미 리얼 브러쉬펜(중필), 쿠레타케 붓펜(25호), 보쿠운도 붓펜

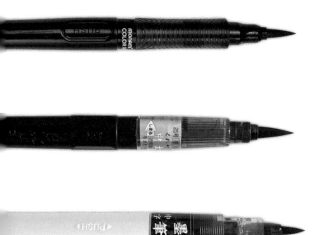

내 안에 빛이 있으면
스스로 빛나는 법이다

선 연습

글씨체의 특징이 적용된 선 연습을 통해 손에 붓펜의 감각을 익혀보세요.

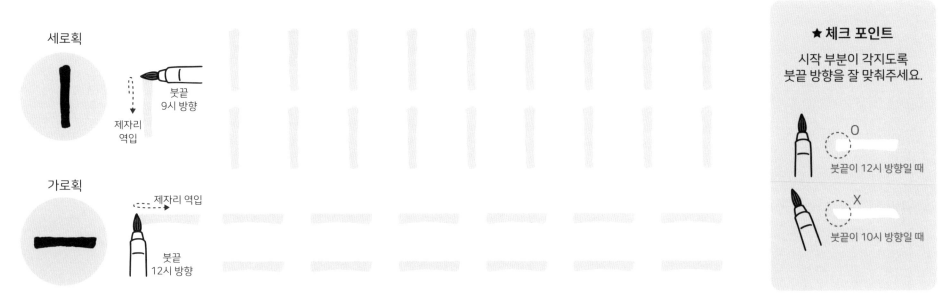

세로획

붓끝
9시 방향

제자리
역입

가로획

제자리 역입

붓끝
12시 방향

★ 체크 포인트

시작 부분이 각지도록
붓끝 방향을 잘 맞춰주세요.

O
붓끝이 12시 방향일 때

X
붓끝이 10시 방향일 때

| 글씨체 특징 | 모음은 굵고 반듯하게 직선으로 표현, 자음은 모음에 비해 얇고 살짝 굴린듯한 형태로 표현한 서체입니다. 또한 세로획 종성에서 가로획 종성으로 넘어갈 때 연결한 것이 포인트입니다. 자연스럽게 연결되도록 충분히 연습해 주세요.

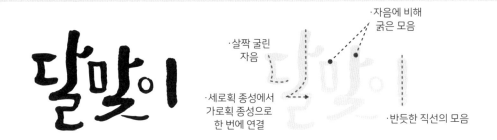

·자음에 비해
굵은 모음

·살짝 굴린
자음

·세로획 종성에서
가로획 종성으로
한 번에 연결

·반듯한 직선의 모음

자음 · 모음 연습

글씨체의 특징을 이해하였다면, 특징에 맞는 자음과 모음의 형태를 충분히 연습하여 손에 익도록 하세요.

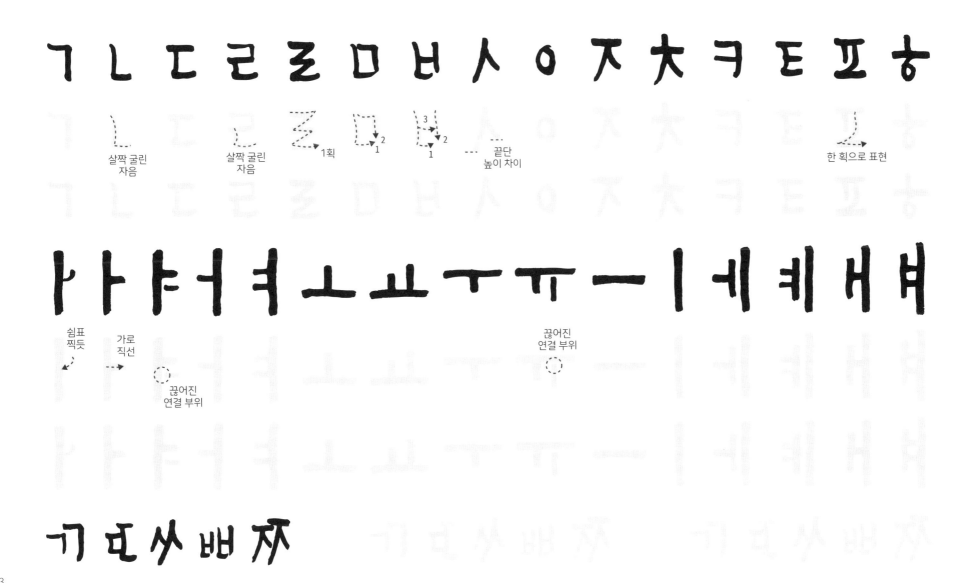

ㄱ ㄴ ㄷ ㄹ ㅁ ㅂ ㅅ ㅇ ㅈ ㅊ ㅋ ㅌ ㅍ ㅎ

살짝 굴린
자음

살짝 굴린
자음

1획

끝단
높이 차이

한 획으로 표현

ㅏ ㅑ ㅓ ㅕ ㅗ ㅛ ㅜ ㅠ ㅡ ㅣ ㅔ ㅖ ㅐ ㅒ

쉼표
찍듯

가로
직선

끊어진
연결 부위

끊어진
연결 부위

ㄲ ㄸ ㅆ ㅃ ㅉ

53

단어 연습

간단한 단어 연습을 통해 앞서 배운 자음과 모음이 어떻게 표현되는지 익혀보세요.

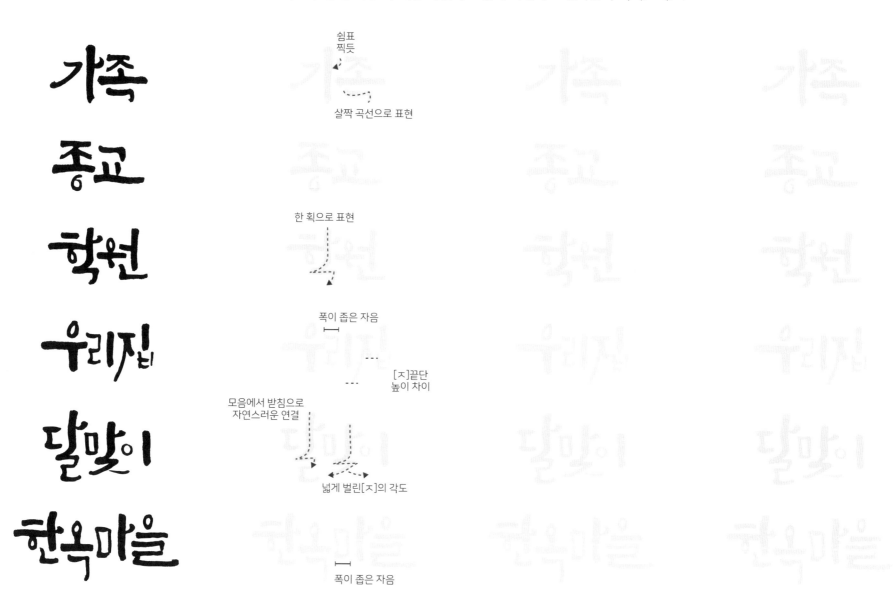

가족

종교

학원

우리집

달맞이

한옥마을

쉼표
찍듯

살짝 곡선으로 표현

한 획으로 표현

폭이 좁은 자음

[ㅈ]끝단
높이 차이

모음에서 받침으로
자연스러운 연결

넓게 벌린[ㅈ]의 각도

폭이 좁은 자음

문장 연습

다양한 문장을 통해 마음체를 반복적으로 연습하여 손에 감각을 익혀보세요.

ㅇ

숲에는 지름길이 없다

○

자연을 닮은 소박한 삶

자연을
닮은
소박한
삶

○

당신은 참 좋은 사람입니다

당신은
참좋은
사람
입니다

○

- -
오늘은 내 인생에서 가장 젊은 날
- -

세상에서 가장 빛나는 기쁨은 가정의 웃음이다

세상에서 가장빛나는 기쁨은 가정의 웃음이다

| 받아쓰기 과제 | 글씨체를 얼마나 이해했는지 중간 점검하는 시간입니다.
다음 페이지를 보기 전, 아래의 받아쓰기 문장에 마음체를 적용하여 직접 표현해 보세요!

1. 우리 참 많이 닮았어요
2. 축하해 주셔서 감사합니다
3. 단풍이 꽃으로 피는 계절

과제 모범답안

앞에서 주어진 과제의 문장에 마음체를 적용하여 연습해 보셨나요?
글씨를 써보면서 어려웠던 부분을 모범답안을 통해 익히면 글씨체의 응용력이 더욱 좋아질 것입니다.

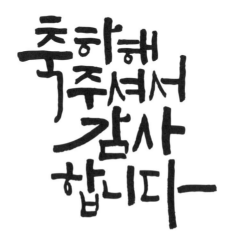

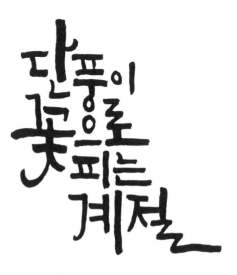

원하는 글귀를 정하신 후 마음체로 연습하여 개성 있는 나만의 연필꽂이를 만들어 보세요.

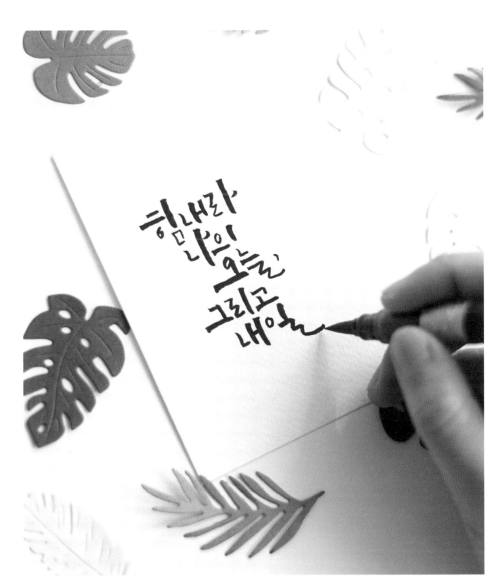

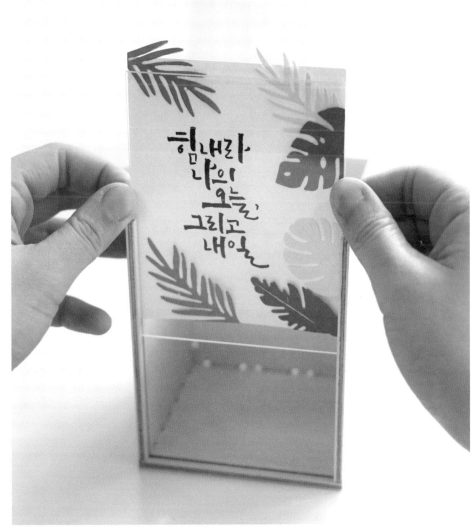

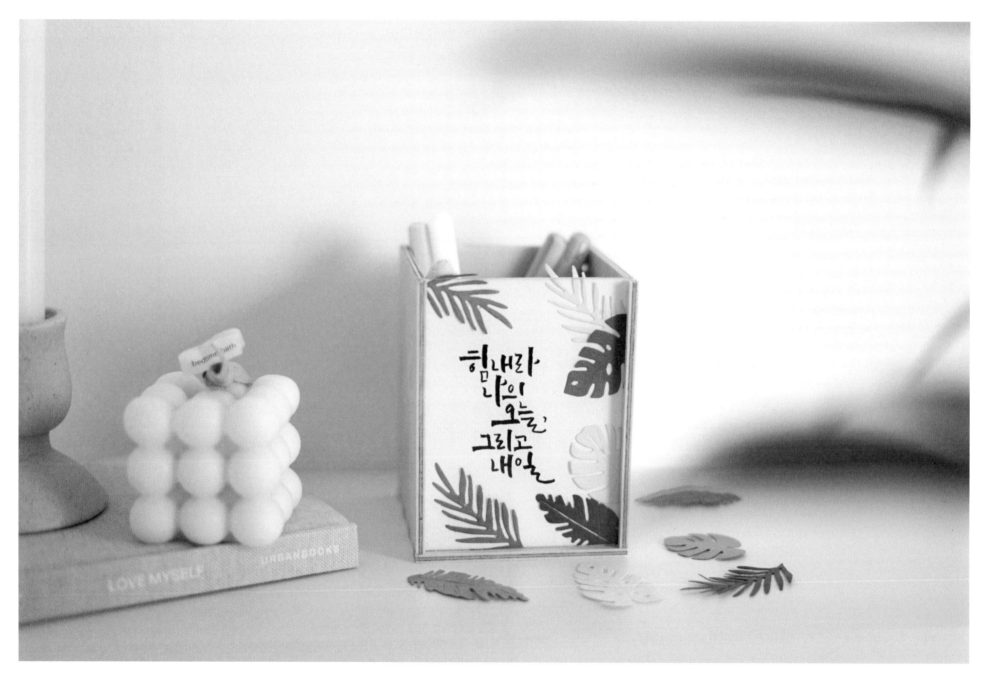

달빛체

빠른 # 날리는

달빛체

사용하기 좋은 붓펜
보쿠운도 붓펜, 쿠레타케 붓펜(24호), 모나미 리얼 브러쉬펜(세필)

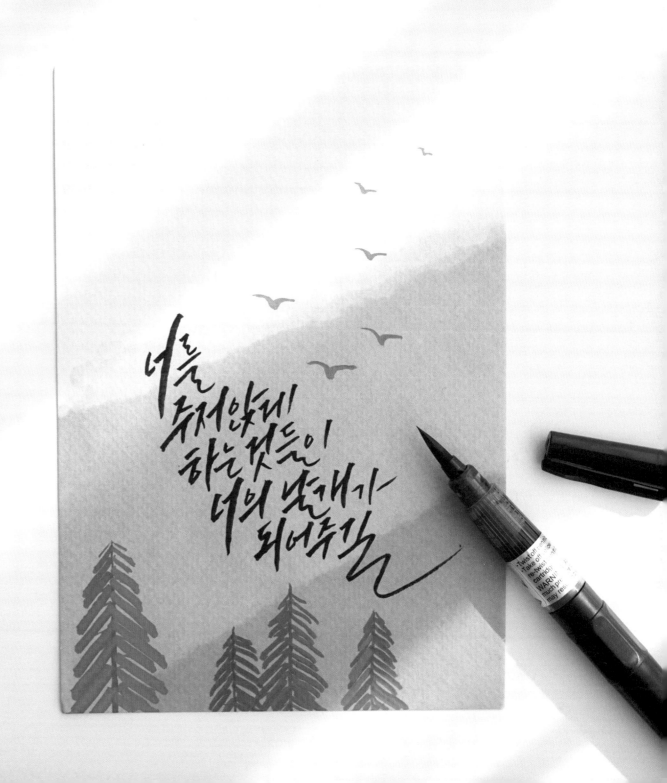

선 연습

글씨체의 특징이 적용된 선 연습을 통해 손에 붓펜의 감각을 익혀보세요.

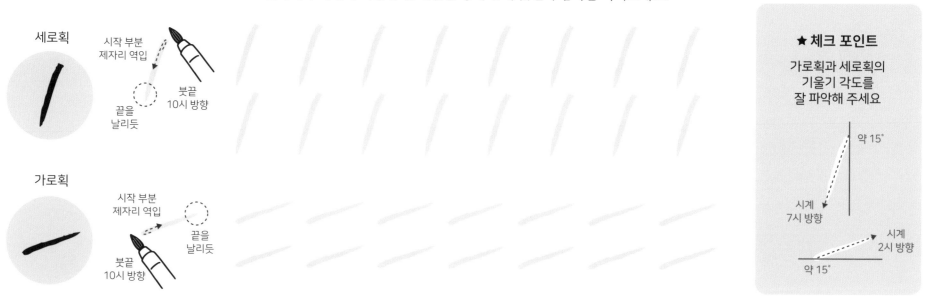

세로획

시작 부분
제자리 역입

붓끝
10시 방향

끝을
날리듯

가로획

시작 부분
제자리 역입

끝을
날리듯

붓끝
10시 방향

★ 체크 포인트

가로획과 세로획의
기울기 각도를
잘 파악해 주세요

약 15°

시계
7시 방향

시계
2시 방향

약 15°

| 글씨체 특징 | 가로획과 세로획의 기울기가 모두 들어간 서체로 글씨를 빠른 속도로 날리듯 표현하는 것이 특징입니다. 글씨체의 기울기가 손에 익숙해지도록 기울기를 충분히 연습해 주세요.

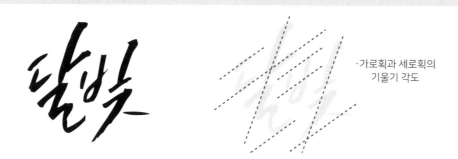

·가로획과 세로획의
 기울기 각도

자음·모음 연습

글씨체의 특징을 이해하였다면, 특징에 맞는 자음과 모음의 형태를 충분히 연습하여 손에 익도록 하세요.

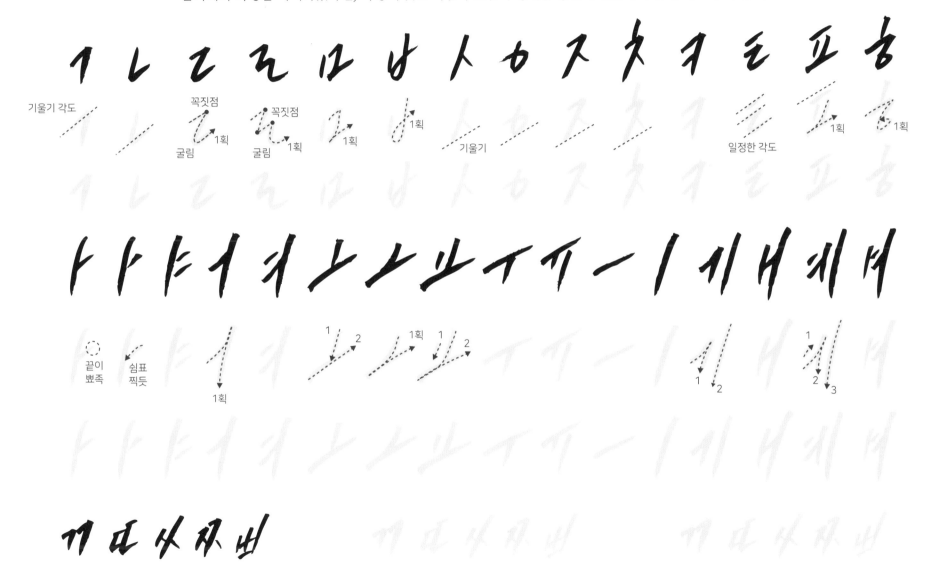

간단한 단어 연습을 통해 앞서 배운 자음과 모음이 어떻게 표현되는지 익혀보세요.

달빛

기울기 많이
틀리는 곳

[ㅊ]다리 각도

한 획으로 표현

가을여행

숫자[6]을
쓰듯 표현

밤하늘

기울기 많이
틀리는 곳

옆으로 기울어진
[ㄹ]표현

세월

[ㅅ]다리 각도

슬픔

일정한
가로획 기울기

눈물

기울기 많이
틀리는 곳

문장 연습

다양한 문장을 통해 달빛체를 반복적으로 연습하여 손에 감각을 익혀보세요.

O

언제나 널 응원할게

○

보름달에게 소원을 빌어봐

보름달에게
소원을 빌어봐

단풍이 꽃으로 피는 계절

꿈꾸는 사람은 행복하다

청춘은 뭘 해도 멋진 것이다

| 받아쓰기 과제 | 글씨체를 얼마나 이해했는지 중간 점검하는 시간입니다.
다음 페이지를 보기 전, 아래의 받아쓰기 문장에 달빛체를 적용하여 직접 표현해 보세요!

1. 반짝이는 너를 응원할게
2. 새로운 시작, 설레는 오늘, 파이팅!
3. 새해 복 많이 받으세요

과제 모범답안

앞에서 주어진 과제의 문장에 달빛체를 적용하여 연습해 보셨나요?
글씨를 써보면서 어려웠던 부분을 모범답안을 통해 익히면 글씨체의 응용력이 더욱 좋아질 것입니다.

반짝이는
너를
응원할게

새로운
시작,
설레는
오늘,
파이팅!

새해 복
많이 받으세요

화장지 케이스 만들기

원하는 글귀를 정하신 후 달빛체로 작품을 표현하여 감성 가득한 나만의 화장지 케이스를 만들어 보세요.

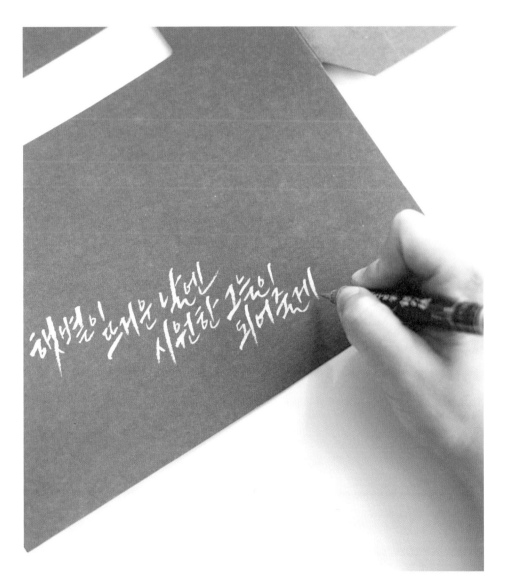

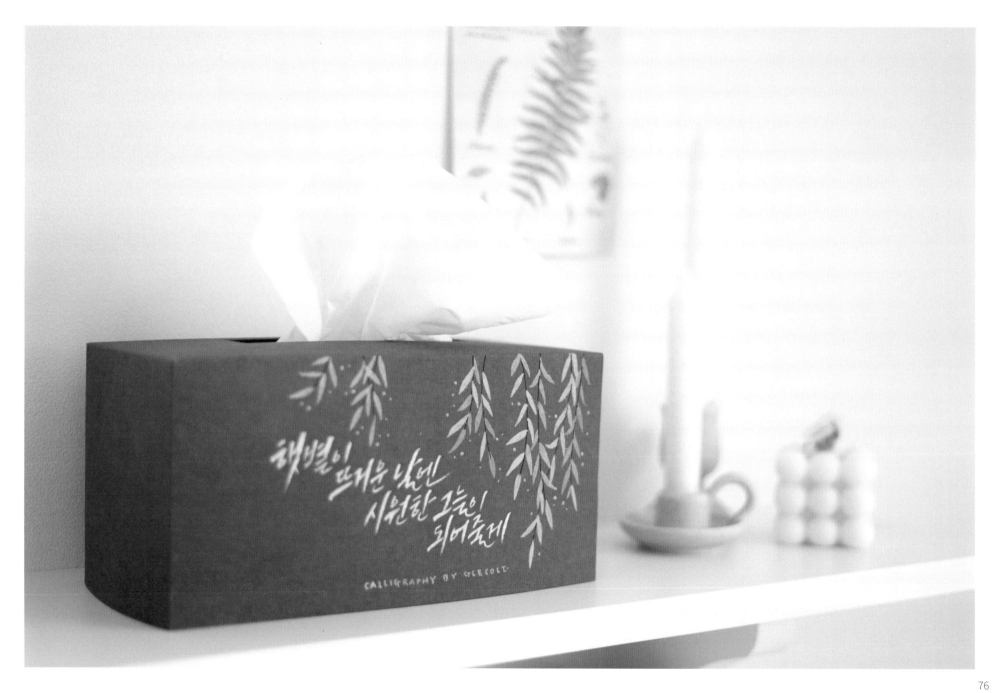

봄날체

날리는 # 부드러운

봄날체

사용하기 좋은 붓펜
쿠레타케 붓펜(24호, 22호), 펜텔 아트브러쉬

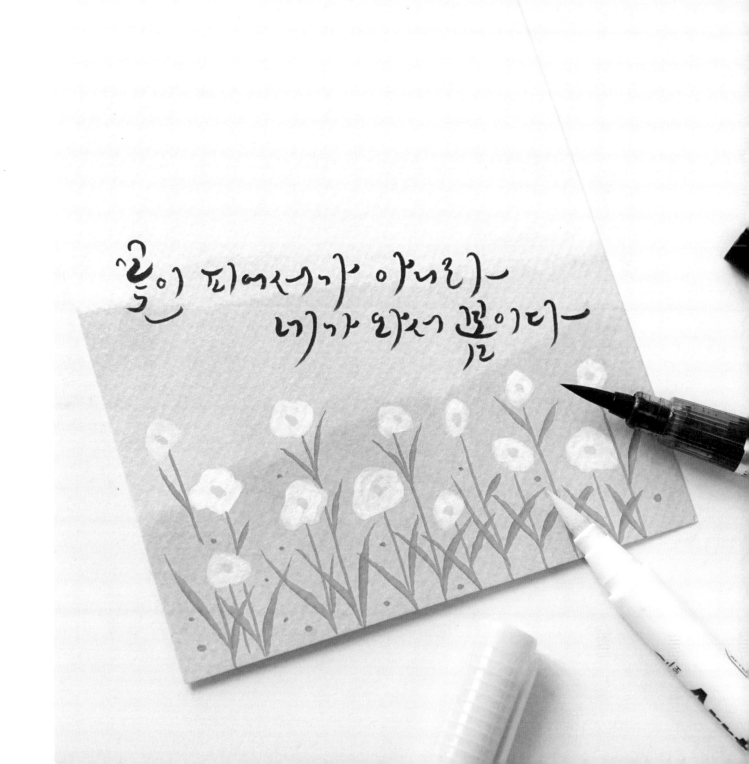

선 연습

글씨체의 특징이 적용된 선 연습을 통해 손에 붓펜의 감각을 익혀보세요.

세로획

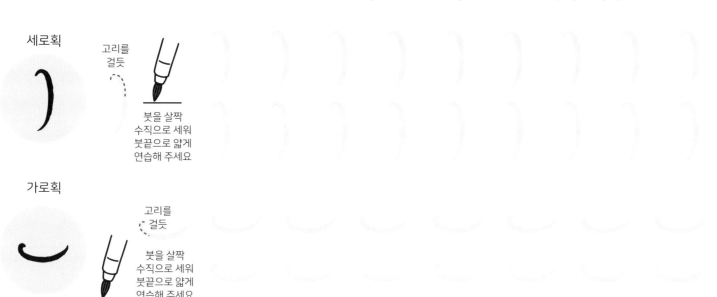

고리를
걸듯

붓을 살짝
수직으로 세워
붓끝으로 얇게
연습해 주세요

가로획

고리를
걸듯

붓을 살짝
수직으로 세워
붓끝으로 얇게
연습해 주세요

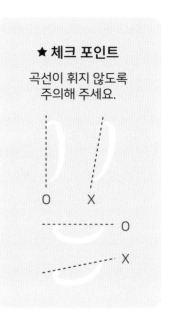

★ 체크 포인트

곡선이 휘지 않도록
주의해 주세요.

| 글씨체 특징 | 시작은 굵고 끝은 얇게 표현되며, 전체적으로 곡선으로 부드럽게 굴리듯 표현하는 서체입니다. 자음의 모서리 부분에 꼭짓점이 생기지 않도록 곡선을 과감하게 둥글려 날리듯 표현해 주세요.

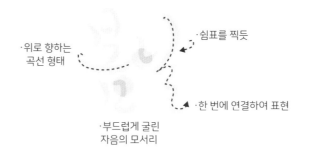

·위로 향하는
곡선 형태

·쉼표를 찍듯

·한 번에 연결하여 표현

·부드럽게 굴린
자음의 모서리

자음 · 모음 연습

글씨체의 특징을 이해하였다면, 특징에 맞는 자음과 모음의 형태를 충분히 연습하여 손에 익도록 하세요.

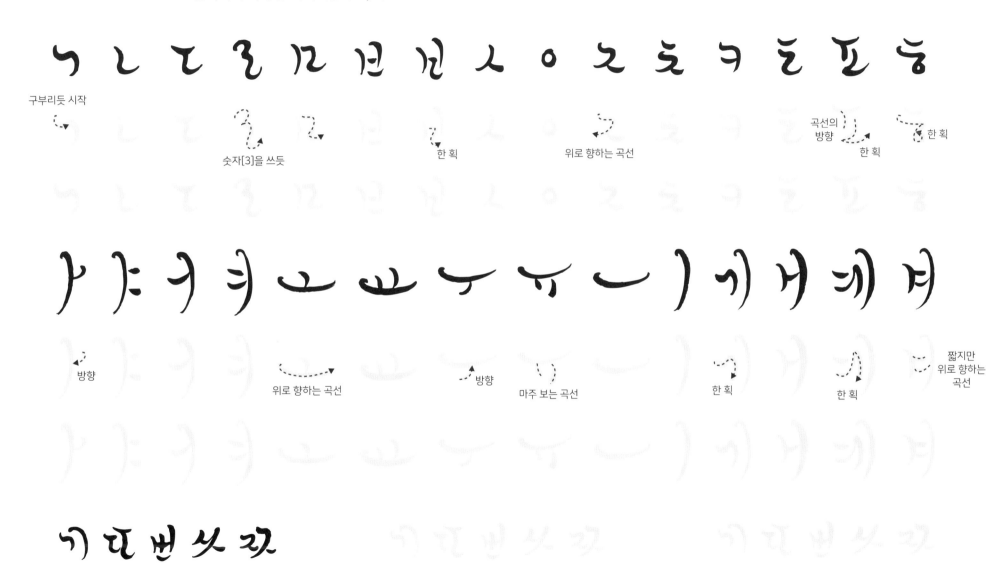

단어 연습

간단한 단어 연습을 통해 앞서 배운 자음과 모음이 어떻게 표현되는지 익혀보세요.

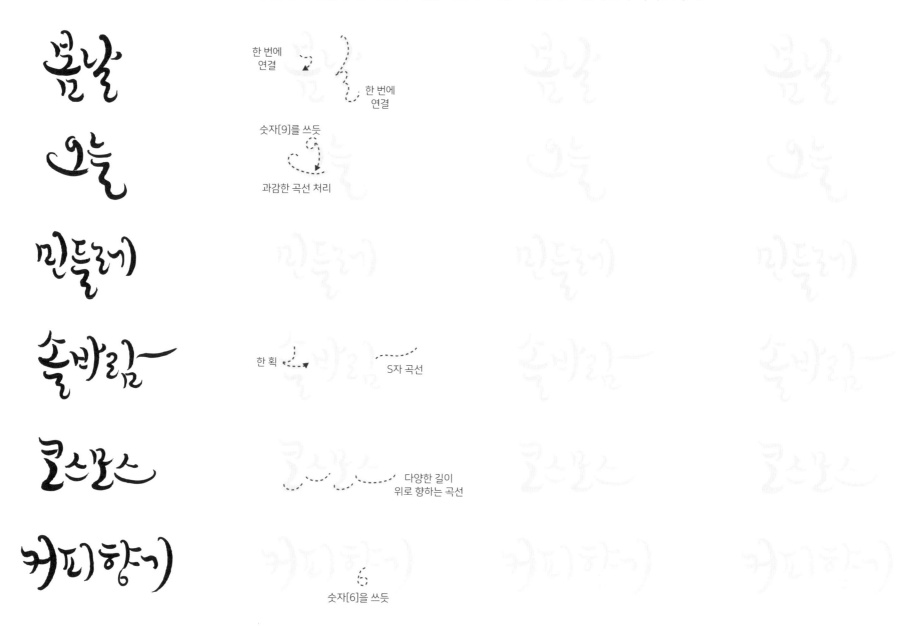

한 번에
연결

한 번에
연결

숫자[9]를 쓰듯

과감한 곡선 처리

한 획 S자 곡선

다양한 길이
위로 향하는 곡선

숫자[6]을 쓰듯

문장 연습

다양한 문장을 통해 봄날체를 반복적으로 연습하여 손에 감각을 익혀보세요.

o

당신에겐 늘 꽃향기가 나

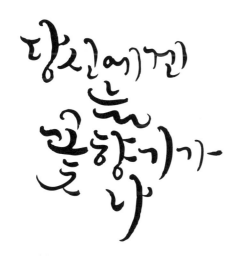

꽃피는 내일을 위한 발걸음

지나간
날들은
모두
아름답다

행복꽃이 활짝 피었습니다

행복꽃이
활짝
피었습니다

별하나에
담은
너와나
그리고
우리

| **받아쓰기 과제** | 글씨체를 얼마나 이해했는지 중간 점검하는 시간입니다.
다음 페이지를 보기 전, 아래의 받아쓰기 문장에 봄날체를 적용하여 직접 표현해 보세요!

1. 그대 언젠가 꽃 피울 것이다
2. 우리는 행복하기 위해 세상에 왔지
3. 고마움과 사랑이 가득한 하루 되세요

앞에서 주어진 과제의 문장에 봄날체를 적용하여 연습해 보셨나요?
글씨를 써보면서 어려웠던 부분을 모범답안을 통해 익히면 글씨체의 응용력이 더욱 좋아질 것입니다.

그대
언젠가
꽃피울
것이다

우리는
행복하기
위해
세상에 왔지

그리움과
사랑이
가득한
하루되세요

탁상시계 만들기

원하는 글귀를 정하신 후 봄날체로 충분히 연습하여 감성 가득한 탁상시계를 만들어 보세요.

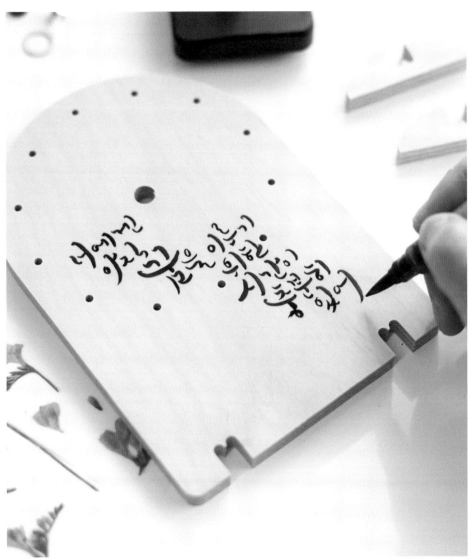

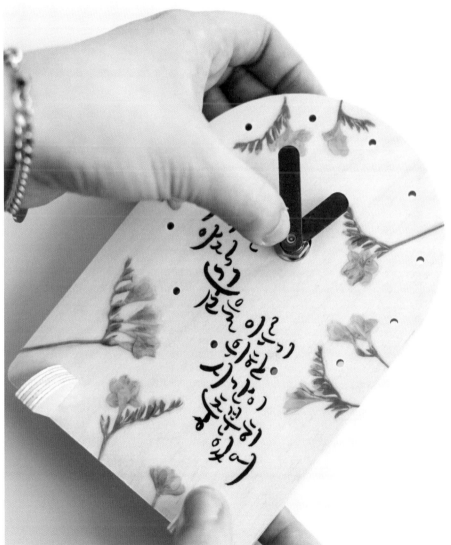

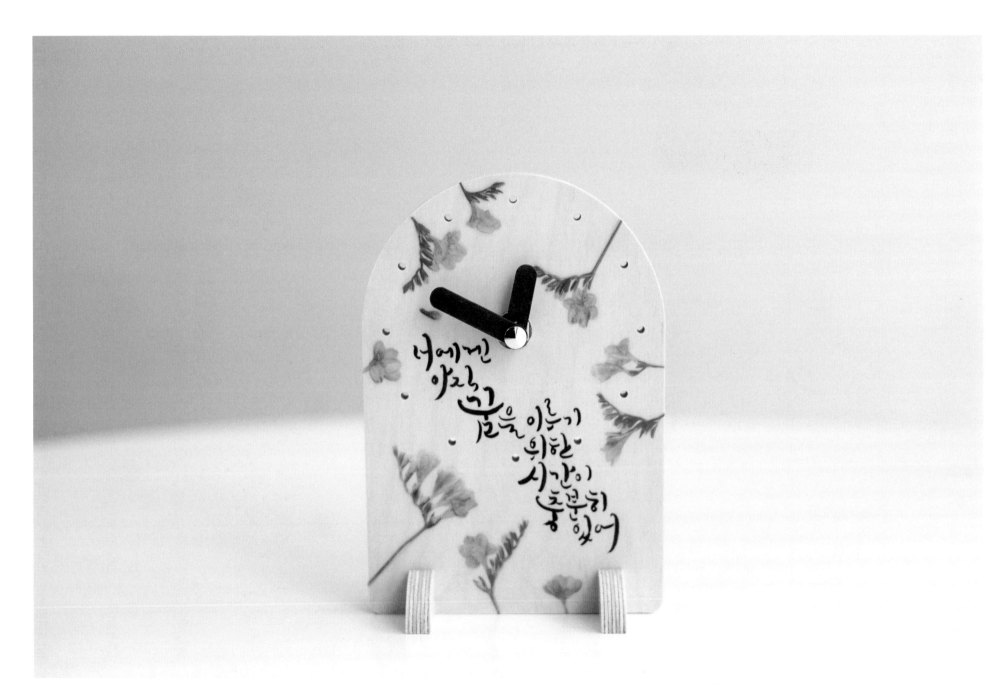

흘림체

#흐르는 #부드러운

흘림체

사용하기 좋은 붓펜
쿠레타케 붓펜(24호, 22호), 펜텔 아트브러쉬

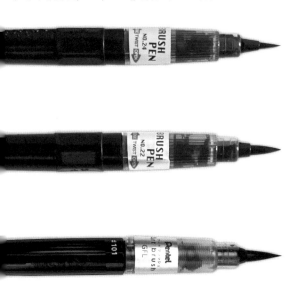

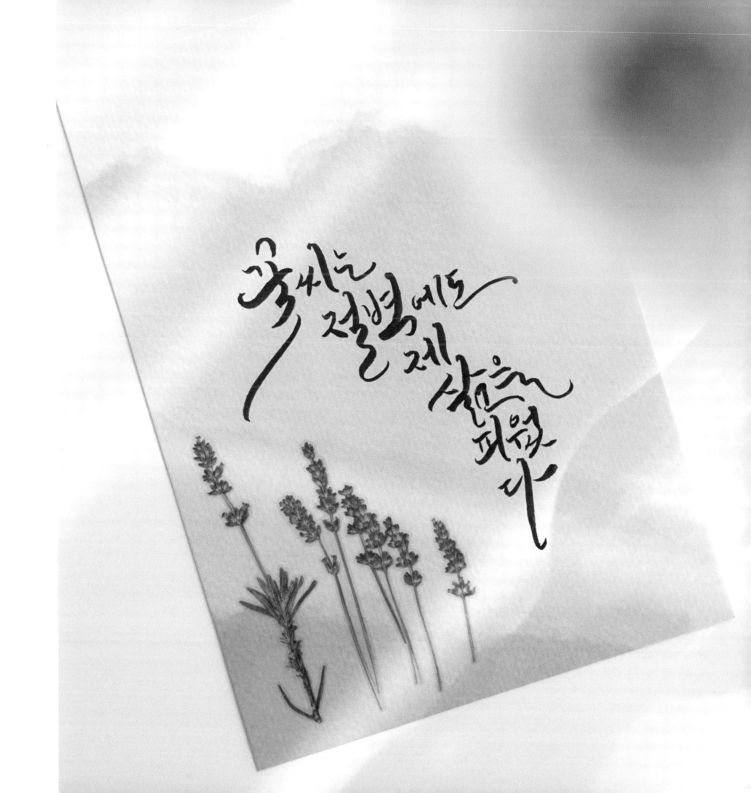

선 연습

글씨체의 특징이 적용된 선 연습을 통해 손에 붓펜의 감각을 익혀보세요.

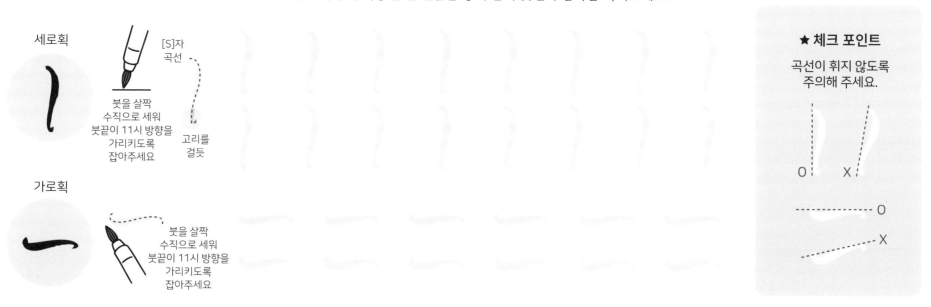

세로획

[S]자 곡선

붓을 살짝 수직으로 세워 붓끝이 11시 방향을 가리키도록 잡아주세요

고리를 걸듯

가로획

붓을 살짝 수직으로 세워 붓끝이 11시 방향을 가리키도록 잡아주세요

★ 체크 포인트

곡선이 휘지 않도록 주의해 주세요.

O X

O

X

| 글씨체 특징 | 부드럽게 흐르듯이 흘려 쓰는 서체입니다. 서체의 큰 특징으로는 점점 얇아지는 획, 강한 S자 곡선, 자음 모서리 부분의 곡선 표현입니다. 모서리가 자연스러운 곡선으로 연결되도록 충분히 연습해 주세요.

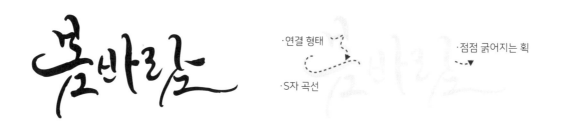

·연결 형태

·S자 곡선

·점점 굵어지는 획

자음 · 모음 연습

글씨체의 특징을 이해하였다면, 특징에 맞는 자음과 모음의 형태를 충분히 연습하여 손에 익도록 하세요.

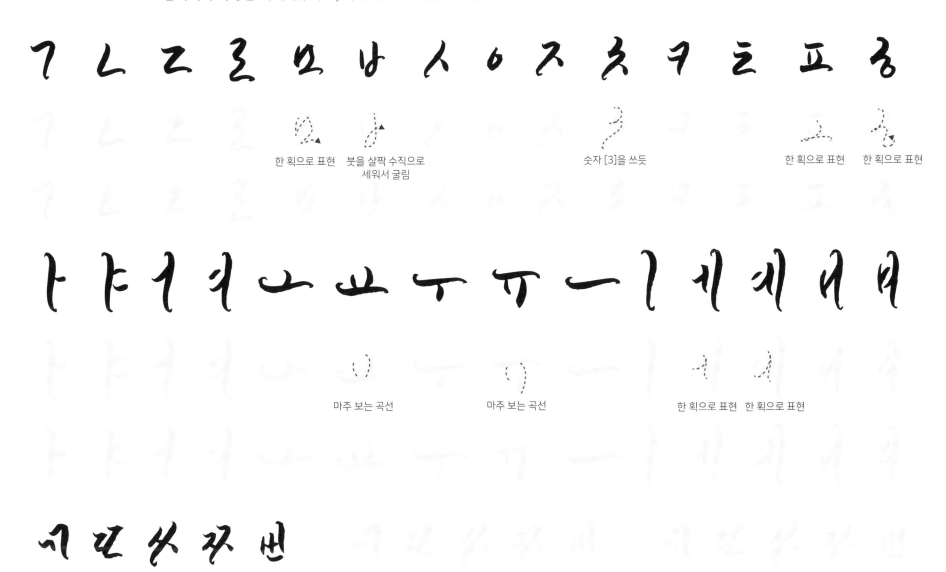

한 획으로 표현 붓을 살짝 수직으로 숫자 [3]을 쓰듯 한 획으로 표현 한 획으로 표현
 세워서 굴림

마주 보는 곡선 마주 보는 곡선 한 획으로 표현 한 획으로 표현

단어 연습

간단한 단어 연습을 통해 앞서 배운 자음과 모음이 어떻게 표현되는지 익혀보세요.

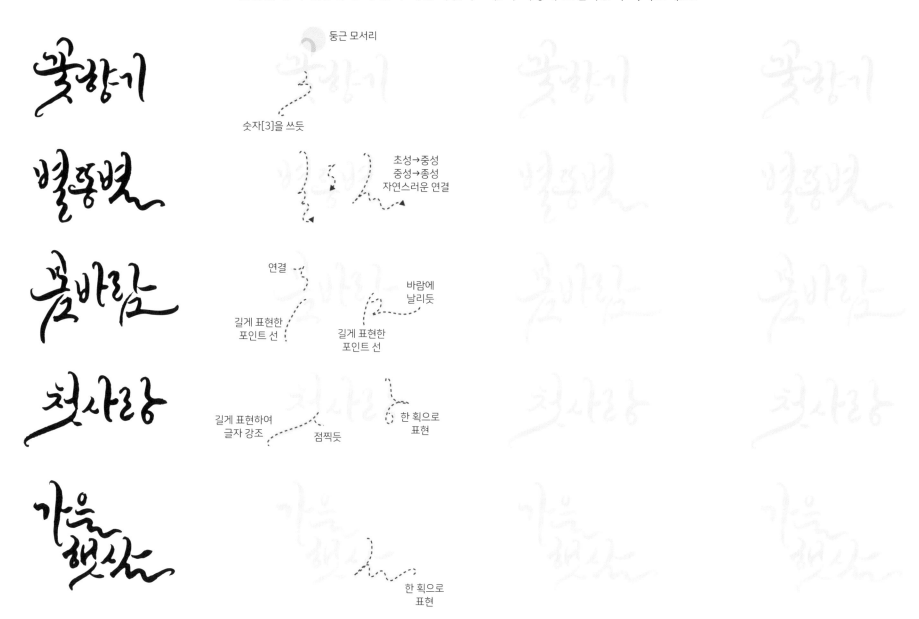

둥근 모서리

숫자[3]을 쓰듯

초성→중성
중성→종성
자연스러운 연결

연결

바람에
날리듯

길게 표현한
포인트 선

길게 표현한
포인트 선

길게 표현하여
글자 강조

점찍듯

한 획으로
표현

한 획으로
표현

문장 연습

다양한 문장을 통해 흘림체를 반복적으로 연습하여 손에 감각을 익혀보세요.

O

꽃 필 차례가 바로 그대 앞에 있다

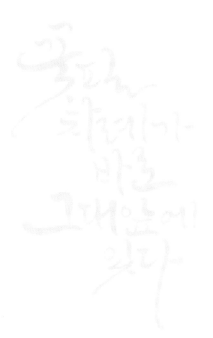

우리 함께 있으니 더욱 좋은 날

꽃이 진다고 그대를 잊을 적 없다

반짝거리며 빛날 너의 미래를 응원해

아직
세상을
봄볕처럼
따스
하다

| **받아쓰기 과제** | 글씨체를 얼마나 이해했는지 중간 점검하는 시간입니다. |

다음 페이지를 보기 전, 아래의 받아쓰기 문장에 흘림체를 적용하여 직접 표현해 보세요!

1. 행복은 언제나 우리 곁에 있어
2. 선생님의 따뜻한 가르침 늘 감사합니다
3. 존경하는 엄마, 아빠 사랑합니다

앞에서 주어진 과제의 문장에 흘림체를 적용하여 연습해 보셨나요?
글씨를 써보면서 어려웠던 부분을 모범답안을 통해 익히면 글씨체의 응용력이 더욱 좋아질 것입니다.

행복은
언제나
우리곁에
있어

선생님의
따뜻한 가르침
늘 감사
합니다

존경하는
엄마, 아빠
사랑합니다

무드등 만들기

원하는 글귀를 정하신 후 흘림체로 연습을 하여 인테리어 무드등을 만들어 보세요.

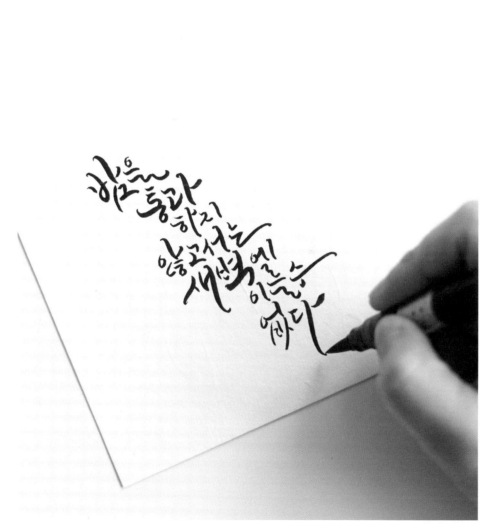

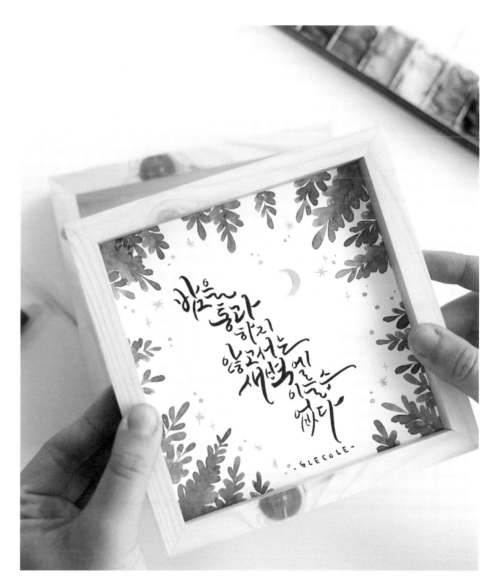

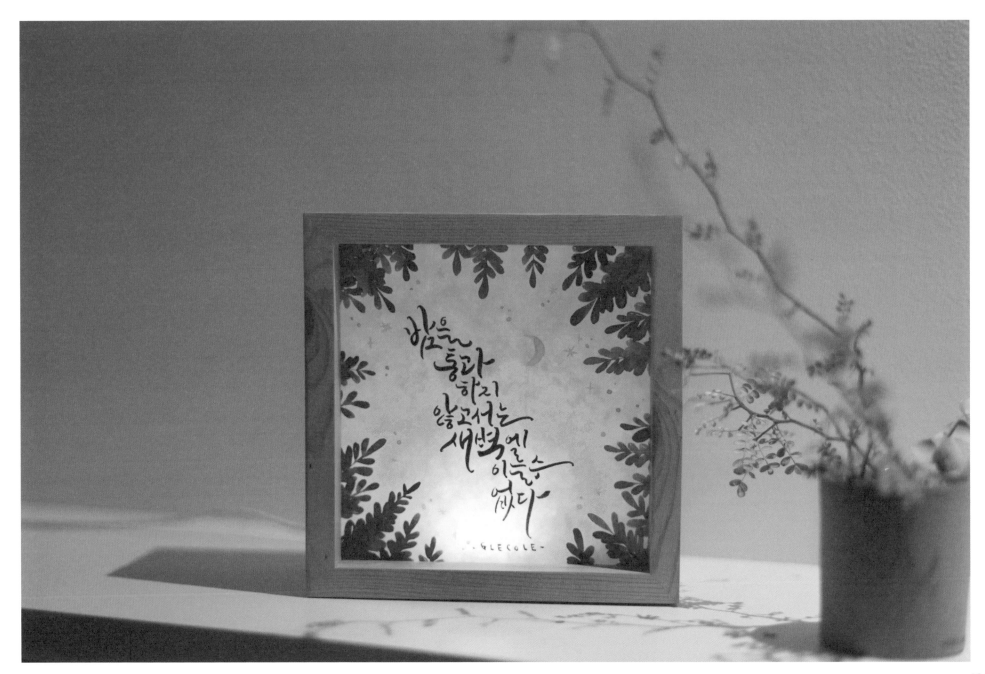

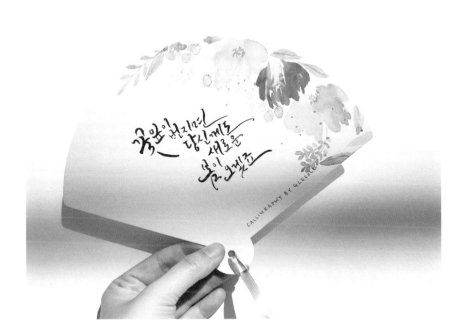

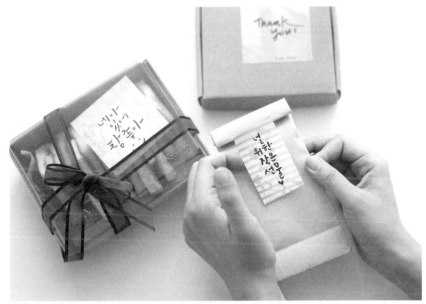

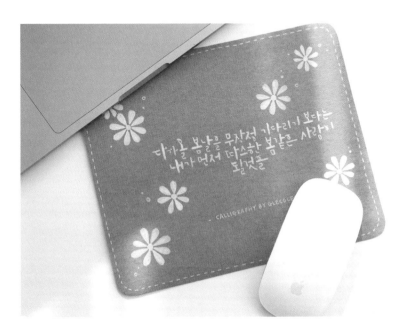

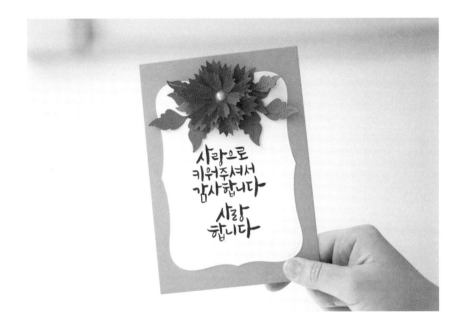

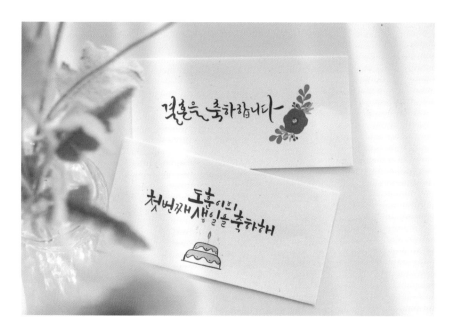

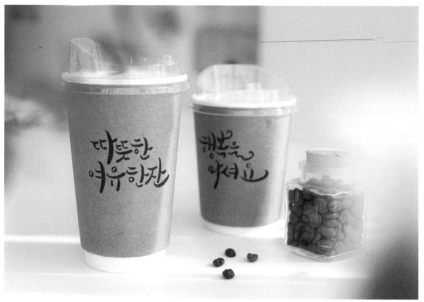

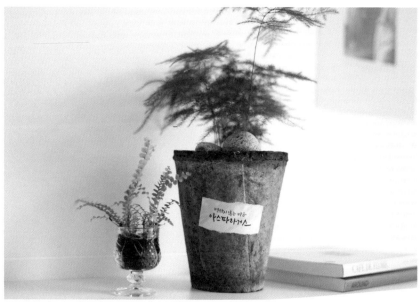

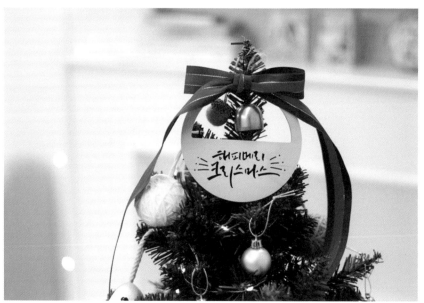

캘리그라피 DIY 소품 협찬 : www.glecoleartshop.com (글꼴아트샵)

붓펜으로 쉽게 배우는
한글 캘리그라피

발행일 | 2024년 1월 31일
지은이 | 박효지
펴낸이 | 장재열
펴낸곳 | 단한권의책
출판등록 | 제25100-2017-000072호(2012년 9월 14일)
주소 | 서울시 은평구 서오릉로 20길 10-6
팩스 | 070-4850-8021
이메일 | jjy5342@naver.com
블로그 | blog.naver.com/only1books
ISBN | 979-11-91853-41-4 13640
값 | 16,800원